기본기가 탄탄해지는
# 40일 완성 캘리그라피

기본기가 탄탄해지는
40일 완성
캘리그라피

최정문 지음

아이콘
북스

# 40일
# 캘리그라피 수업

요즘의 한글은 세계화에 한걸음 더 다가간 듯합니다.

나라의 위상뿐 아니라 대중문화의 발전이 큰 몫을 하고 있죠.

이제 한글은 단지 문자소통, 언어소통의 도구만이 아니라 어떻게 쓰느냐에 따라 감정표현의 좋은 대화법이 되고 있습니다. 생활의 활력을 주는 여유 공간의 역할도 하고 있습니다.

마음 내키는 대로 글씨를 쓸 수 있다는 것은 정말 행복한 일입니다. 소소한 일상에서 글씨 하나로 느낄 수 있는 감동은 생각보다 크기 때문입니다.

처음 캘리그라피라는 낯선 분야에 발을 들여놓으면서 한글의 아름다움에 푹 빠져들었던 한편, 속도가 나지 않는 글씨에 절망도 때론 희망도 가져보며 지루한 시간들을 보냈습니다. 오랜 시간을 잃어버린 듯했습니다. 글씨에서 오는 감동을 느끼고 싶은데 시간은 배려해주지 않았습니다. 그러나 그 시간은 잃어버린 것이 아니라 새로운 나를 발견하는 이야기 가득한 시간이었습니다.

글씨를 쓰며 사람들과 소통하는 즐거움을 어떻게 표현해야 할까요.

글씨를 쓰지 않았다면 이 마음들을 어떻게 했을까요.

엄한 선생님을 만나 기본을 다지는 긴 싸움이 힘들기는 했지만 다시 처음으로 돌아

가 글씨를 배운다 해도 기본을 확실히 알아가는 일만은 포기하지 않을 것입니다. 기본을 익혀야만 그 어떤 방향으로 가더라도 날개를 펼 수 있음은 확실합니다. 어찌 보면 미련해 보이는 그것이 가장 빠른 지름길이기 때문이죠.

40일간 기본기를 다지기 위한 책을 쓰면서 한 걸음씩의 느린 발걸음이 제대로 된 글씨를 쓰는 데 있어 질서 있는 발걸음이 되길 바라는 마음이었습니다. 중요하지 않은 말을 하나도 담지 않으려 했습니다. 요소들의 깊이 있는 공부가 하나의 커다란 점이 되길 바라는 마음으로 채웠습니다.

40일이 지났을 때 소박하나 정갈한 자신만의 글씨 세계를 만나기를 바랍니다. 그리고 캘리그라피의 한 걸음 한 걸음이 깨알 같은 즐거움과 기쁨이 되기를 바랍니다.

이 책이 여러분의 근사한 글씨 세계를 열어가는 데 큰 도움이 되기를 희망하며….

지은 최정문

## 차 례

## Part 4

### 글꼴 익히기

## Part 5

### 행복을 닮은 문장 쓰기

## Part 6

### 다양한 도구와 재료를 이용해보자

## Part 7

**이제부터는 내 작품을**

Part 1

시작을 위한 이야기

# 아는 만큼 보이는 캘리그라피

캘리그라피란 무엇일까요?

일단 캘리그라피의 뜻부터 알고 시작해야겠지요.

## *CALLIGRAPHY*

> '아름다움'을 뜻하는 그리스어 '칼로스κάλλος, kállos'와 '글쓰기'를 뜻하는 그리스어 '그라페γραφή, graphē'에서 비롯된 합성어로서, 아름다운 서체를 고안하여 글씨를 쓰는 예술을 뜻함. 손글씨를 이용하여 구현하는 시각 예술. 내용을 읽을 수 있으면서 일반 글씨와 달리 상징적인 의미, 글씨의 크기·모양·색상·입체감으로 미적 가치를 높인다.(국립국어원)

> 글씨나 글자를 아름답게 쓰는 기술. 좁게는 서예에서 나아가는 모든 활자 이외의 서체를 가리킨다.(나무위키)

> 어원적으로는 '아름답게 쓰다'의 뜻으로 동양에서 일컫는 서書에 해당한다.(미술대사전(용어편))

> 글자를 아름답게 쓰는 기술. 어원은 손으로 그린 그림문자라는 뜻이나, 조형상으로는 의미 전달의 수단이라는 문자의 본뜻을 떠나 유연하고 동적인 선, 글자 자체의 독특한 번짐, 살짝 스쳐가는 효과, 여백의 균형미 등 순수 조형의 관점에서 보는 것을 뜻한다.(두산백과)

정리하자면 캘리그라피는 문자에 조형상 혹은 의미전달상 여러 가지 효과를 넣어 시각적인 이해를 돕기 위한 아름다운 글자예술입니다.

서예를 영어로 번역하면 캘리그라피calligraphy이고, 캘리그라피 필획의 기본이 서예에 바탕을 두었다고도 합니다. 붓글씨를 현대적으로 재해석한 분야를 말하기도 하지요. 모두 맞는 말입니다. 즉 넓은 의미에서 서예를 포함하여 여러 가지 도구로 아름답게 쓴 모든 서체를 캘리그라피라고 합니다.

캘리그라피가 서예에 바탕을 두고 있고 서예의 영어 번역이 캘리그라피라면, 서예와 캘리그라피는 같은 것일까요? 아닙니다. 현재 우리가 알고 있는 캘리그라피는 서예에 기본을 두고 출발하기는 했으나 서예와 분명한 차이점이 있습니다. 명확히 구분하기 어려운 부분도 있지만 서로 전혀 다른 분야로 이해되고 있죠.

 **TIP** 우리나라에서는 글씨를 쓰는 행위를 아름다운 예술로 여겨 서예書藝라 하고
중국에서는 글씨 법, 즉 운필의 법이라 하여 서법書法이라 하며
일본에서는 글씨 쓰는 행위를 도를 닦는 행위 또는 이치 근원으로 여겨 서도書道라 합니다. 나라마다 어떻게 해석해서 받아들이느냐에 따라 이렇게 이름도 달라집니다.

 **TIP** 캘리그라피는 표준어가 아니고 외래어입니다.
국립국어원의 규범표기도 아직 미확정 상태입니다. 다만 2012년 국립국어원 제7차 말다듬기위원회에서 캘리그라피를 우리말로 다듬는 순화어로 멋글씨 혹은 멋글씨 예술이라고 명시한 바 있습니다.

서예와 캘리그라피의 차이점은 무엇일까요?

어려서 한번쯤은 써보았을 서예는 문방사우文房四友를 이용합니다. 정해져 있는 글꼴을 오랜 시간 똑같이 따라 쓰는 훈련을 하죠. 이를 임서臨書 혹은 임모臨摹라고 하는데 이 과정에서 터득되는 정신, 격, 필법, 미의식 등을 배우게 됩니다.

캘리그라피는 문방사우文房四友에 컴퓨터를 합한 문방오우文房五友가 기본이 됩니다. 전달하고자 하는 글씨의 콘셉트에 따라 다양한 재료나 도구를 추가할 수도 있습니다. 즉 정해져 있는 서법을 따라 쓰는 것이 아니고, 개인의 모든 필체들이 각각의 창조적인 글씨, 나만의 글씨가 될 수 있는 것입니다. 글씨의 틀을 깨는 독특한 글씨 디자인의 분야라고 할 수 있죠. 그래서 좋게는 예술이라고 표현하지만 디자인적인 측면이 더 강하기도 합니다.

---

 **TIP** 혹자는 문방오우가 아닌 문방다우라고도 합니다. 캘리그라피는 일상의 다양한 소재들이 훌륭한 재료나 도구가 되니까요.

---

서예는 예술로서의 가치가 큽니다. 캘리그라피는 예술작품으로서도 손색이 없지만 글자 디자인 혹은 상업적인 목적으로도 충분히 활용되는 분야입니다. 잘 읽혀야 하는 가독성, 시선을 효과적으로 사로잡는 주목성, 아름다운 조형성, 차별화된 독창성, 조직 간 협업성 등의 캘리그라피 요소가 필요한 이유이기도 합니다.

**TIP** 문방사우文房四友 – 글방에서 쓰는 붓[筆]·먹[墨]·종이[紙]·벼루[硯]의 네 가지 벗.
문방사보文房四寶 (글방의 네 가지 보물 즉 재산의 가치로 봄),
문방사후文房四侯 (붓, 벼루, 종이, 먹을 높이는 말)라고도 합니다.

문방오우文房五友 – 붓[筆]·먹[墨]·종이[紙]·벼루[硯] + 컴퓨터

문방다우文房多友 – 붓[筆]·먹[墨]·종이[紙]·벼루[硯] + 컴퓨터 + 여러 가지 도구들

그럼, 캘리그라피는 언제부터 대중들에게 친숙해졌을까요?

캘리그라피는 글씨를 디자인한다는 의미가 포함되던 1990년대 이후, 즉 디자인 콘셉트라는 시장의 흐름에서부터 시작되었습니다. 멋글씨 혹은 감성을 담은 손글씨 디자인으로 일반화되었죠.

캘리그라피라는 용어는 1980년대에 출현했습니다. 1990년대에는 책표지 디자인을 중심으로 캘리그라피가 다양하게 쓰였죠. 본격적인 활동이 시작된 것입니다. 2000년대에 캘리그라피는 콘셉트를 글씨에 담을 수 있다는 묘한 매력으로 영화 포스터나 각종 타이틀 광고, 연예, 사진 등에까지 진출했습니다. 그러면서 캘리그라피 전반의 큰 영역 확대를 이뤘고 대중들에게 친숙한 분야로 효과적으로 다가갔습니다.

2010년대에는 일부 전문가들에게 국한되어 있던 양상에서 벗어나 일반인들도 직접 배우고 익히고 활용하기 시작했습니다. 특히 SNS의 발달로 사진을 찍고 글씨를 쓰고 보여주는 문화가 확산되면서 손쉽게 마음을 전달하는 캘리그라피가 유행처럼 번졌습니다. 여기에 더해 여러 가지 아이템으로 상품화되어 판매되면서 일상에서도 캘리그라피를 쉽게 볼 수 있게 된 것입니다.

유행으로 번질 정도로 캘리그라피를 사람들이 좋아하게 된 까닭은 무엇일까요? 환경과 문화와 디지털의 발달로 숨 가쁘게 돌아가는 시대에 글자에서 자유로움 혹은 감정을 느꼈기 때문입니다. 디지털 시

대에 스며든 아날로그 감성이라는 얘기죠. 캘리그라피에는 폰트나 일반 서체에서 느끼지 못했던 정서와 사상, 기쁨이나 슬픔 등의 이야기가 담겨 있습니다. 서로간의 소통을 위한 도구가 되기도 하고 감정을 표현하기도 합니다. 상업적인 용도를 위해 이미지를 애써 담기도 하고요. 그것이 바로 캘리그라피입니다.

# 악필인 당신을 위한 캘리그라피

　캘리그라피를 시작하기 전 많이들 하는 고민이 있습니다. 악필인데, 쓸 수 있을까?

　나 펜글씨 정말 못 쓰는데, 캘리그라피 잘 할 수 있을까?

　캘리그라피를 처음 배웠던 날! 우연히 알게 된 강좌에 호기심이 생겼죠.

　첫 시간, 예술가 분위기 물씬 풍기던 선생님 앞에서 생전 붓을 처음 들어본 사람처럼 온갖 힘을 다 주고 화선지에 획을 긋는 것이 아니라 선을 그렸던 기억이 납니다.

　의지는 있었으나 첫 획을 긋는 순간 '이게 뭐지?', 먹물과 붓이 낯설었습니다. 선생님의 글씨는 볼수록 탄성이 나는데, 저는 쓰면 쓸수록 '글씨가 늘기는 하는 거야?' 걱정만 태산입니다. 선생님이 써준 글씨는 따라서 쓰기에도 벅참을 넘어 좌절이 옵니다. 그럭저럭 펜글씨 잘 쓴다고 자부했는데 참 만만치가 않습니다.

　옆 사람 글씨 흘깃거리며 눈치 보며 글씨를 씁니다. 선생님이 옆을 지나갈라 치면 손은 금방 얼음이 됩니다. 쓰면 쓸수록 글씨를 쓰는 것인지 그림을 그리는 것인지 알 수가 없습니다.

　그렇게 타협 없는 시간이 흐르고 16주 강좌를 마칠 때쯤 붓이 조금씩 익숙해지기 시작합니다. 캘리그라피가 이런 것이구나 하는 감이 옵니다. 결국 기술이 조금씩 터득되고, 자신만의 글씨체가 생기면서 희열을 느끼기도 합니다.

　누구나 그렇게 시작합니다.

　글씨에 자신 있는 사람이 배우는 것이 캘리그라피가 아닙니다.

글씨에 자신 없다고 배울 수 없는 것도 아닙니다.

조금씩의 감感이 존재하겠지만, 속도의 차이가 있을 뿐 아무도 연습을 이길 수 없고 열정을 이길 수 없습니다. 누구나 한글을 쓸 수 있듯이 누구나 도전할 수 있습니다.

그렇기에 특별히 악필이라고 생각하는 사람도 지금 바로 시작할 수 있습니다.

## 스티브 잡스도 배운 캘리그라피

애플 사社의 창업자로 알려진 스티브 잡스가 2005년 스탠포드 대학 졸업식에서 한 연설 중에 이슈가 되었던 것이 있습니다. 그는 리드 칼리지에 입학했으나 6개월 만에 자퇴를 하고 학교 측의 배려로 일 년 반 정도 청강생활을 하던 시절 세리프와 산세리프라는 서체수업을 들었다고 합니다(세리프: 획의 끝이 돌출되어 있는 형태로 우리 글자로 보면 명조체에 해당. 산세리프: 획의 끝에 돌출이 없는 형태로 우리 글자로 보면 고딕체에 해당).

서로 다른 자모의 결합에 의한 자간을 달리함으로써 훌륭한 서체를 그리게 되는 수업이었습니다. 스티브 잡스는 그 수업에 매료되었고, 과학은 따라갈 수 없는 섬세한 예술이었다고 했죠.

수업을 들을 당시에는 본인 인생에 큰 의미가 없어 보였다고 합니다. 그러나 그것이 매킨토시와의 접목으로 아름다운 글씨체를 가진 컴퓨터를 탄생시킨 것입니다.

그것을 스티브 잡스는 점 잇기connecting the dots라고 말했습니다. 적용될지 몰랐던 여러 가지 점dot들이 이어져 인생이 변화했다는 것이죠.

물론 영어권에서의 캘리그라피와 한글에서의 캘리그라피는 다릅니다. 문자의 형태가 다르고, 받아들이는 분야가 다릅니다. 도구에서 오는 글씨의 변화, 공간의 활용, 여백의 미 등 분명한 차이점이 있습니다.

중요한 것은 다양한 생각, 디자인에서 오는 마음을 움직이는 힘, 감각 등은 내 인생에 언제 닥칠지 모르는 커다란 점dot이 될 수 있다는 것입니다.

그렇게 저에게도 캘리그라피는 인생의 커다란 점dot이 되었죠.

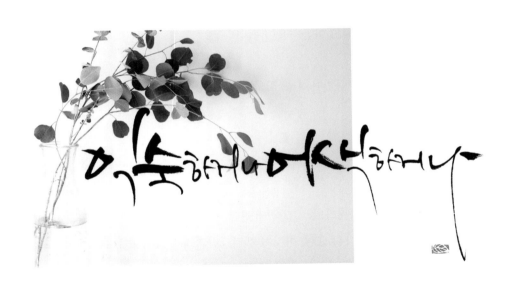

## 글씨에 대한 동상이몽 ✏️

내가 그렇듯 사람들은 마음 가는 문구에 잘 쓰인 캘리그라피를 보면 왠지 모를 따뜻함을 느낍니다. 한쪽 가슴이 두근댈 때도 있습니다. 바로 붓을 들고 펜을 들고 글씨를 씁니다. 그런 순간의 가슴 따뜻함, 설렘을 글씨에 담으면 됩니다.

그것은 여행을 떠나는 들뜸이어도 되고, 맛있는 음식을 먹는 기쁨이어도 되며, 소소한 일상에서 느끼는 황홀함이어도 됩니다. 아이들을 보며 느끼는 사랑이어도 되고, 힘들어하는 사람들을 위로하고픈 안쓰러움이 묻어나도 좋습니다. 그것들의 모든 합이 다 담기면 글씨는 사랑이 되고 행복이 되고 아름다움이 됩니다.

사랑과 행복, 봄여름가을겨울, 꽃과 나무는 누구에게나 똑같은 이미지가 아닙니다.

첫사랑을 심하게 앓은 사람에게는 첫사랑이 생각하기도 싫은 악몽이 될 수도 있고, 따뜻한 봄이 누군가에게는 마음몸살 심했던 겨울이었을 수도 있습니다.

어떻게 똑같은 글씨라고 똑같이 표현할 수 있겠습니까? 같은 글을 대하는 다른 생각 다른 표현, 이것이 캘리그라피의 동상이몽입니다.

클라이언트의 선택을 받아야 하는 글씨가 아니라면 부담을 갖지 않아도 됩니다. 남에게 잘 보이는 글씨만을 위해 노력하면서 스트레스를 받을 필요가 없다는 것입니다.

처음 캘리그라피를 보고 느꼈던 많은 감정들을 가지고 따뜻한 마음으로 시작하면 됩니다.

동상이몽의 꿈

## 마음을 담은 감성 글씨 🖊

　글씨를 쓴다는 것은 문자로서의 뚜렷한 의미전달을 전제로 하는 일입니다. 작가들은 자기만의 독특하고 특별한 세계를 전시회를 통해 나타내기도 하고, 광고나 각종 타이틀 글씨는 내용을 함축적으로 표현하기도 합니다.

　캘리그라피는 상업적인 글씨, 취미로 배우는 글씨, 교육 혹은 작가로서의 작품 활동 등 분야별 특성이 있습니다. 이런 다양한 쓰임새로 인해 전통 캘리그라피, 현대 캘리그라피, 생활 캘리그라피, 디자인 캘리그라피, 상업 캘리그라피, 예술 캘리그라피 등 여러 이름으로 나누기도 합니다. 그러나 용어의 표기가 미확정이고 서예와의 관계도 모호한 이 시점에 너무 세부적인 구분보다는 글씨를 바로 배우는 데 집중하는 것이 좋습니다. 글씨의 기본이 바로 선 후에 쓰임새에 맞게 깊이 있게 가는 것이 바람직합니다.

　어떤 글씨가 되었든 마음을 담아야 합니다. 단순히 디자인적으로 예쁜 글씨보다는 솔직한 감정을 표현한 글씨가 감동을 줍니다. 금세 푹

빠져드는 글씨가 얼마 못 가 쉽게 질리기도 하고, 보면 볼수록 눈을 뗄 수 없게 만드는 글씨도 있습니다. 다듬어지지 않은 서툰 글씨에서 감동을 느끼기도 하죠. 어떻게 쓰느냐는 쓰는 사람의 몫입니다. 좋은 글씨는 보는 이들의 그 순간을 놓치지 않습니다.

캘리그라피를 쓰다 보면 어느 순간 기술 익히기에 집중하게 됩니다. 자신만의 독특한 글씨를 버린 채 예쁘다는 글씨를 따라 씁니다. 그러다 보면 캘리그라피를 하는 목적을 잃게 되고 자신의 글씨는 없어지게 됩니다. 임서(체본의 형태를 그대로 따라 쓰는 것)를 통한 글씨의 기본을 익힌 후에는 따라 쓰기에서 벗어나야 합니다. 모방이 창작의 시작일 수는 있으나 모방에만 그치면 자기 것을 가질 수 없습니다. 기교에 치우치기보다 마음을 담은 글씨를 쓰도록 노력하는 것이 좋습니다.

가능하다면 영화도 많이 보고 책도 많이 읽고 여행도 가보는 것이 글씨를 쓰는 데 큰 도움이 됩니다. 계절과 날씨를 느끼고 주위를 찬찬히 둘러보는 것도 좋습니다. 사람과의 관계에서 배우기도 버리기도 하는 모든 것들이 글씨의 소재도 되고 주제도 됩니다.

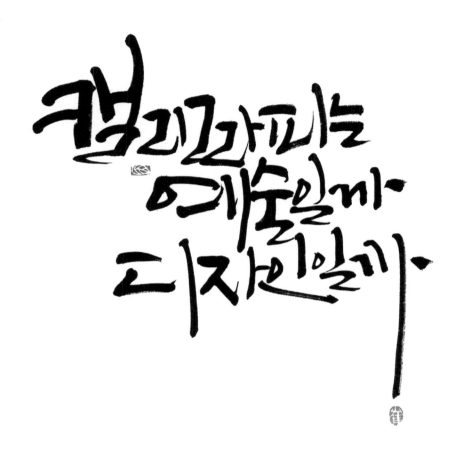

## 글씨를 쓰기만 하면 캘리그라피일까

그러면 글씨를 쓰기만 하면 캘리그라피라고 말할 수 있을까요?

그렇지는 않습니다.

미술, 회화라는 분야가 분명히 있는데, 글씨를 그림처럼 그려놓고 캘리그라피라고 하거나 그림과 글씨가 반반 혹은 그림이 대부분을 차지

하는 작품을 캘리그라피라고 말하는 것은 주의해야 합니다. 도저히 글씨라고 알아볼 수 없는 캘리그라피도 많습니다. 요즘 캘리그라피를 보면 누가 더 기괴하게 쓸까를 시합하는 듯한 느낌입니다. 기교가 넘치기 때문입니다. 글씨인지 그림인지조차 구분이 안 됩니다. 내가 좋고 내가 행복한 것이 가장 기본이겠지만, 글자를 쓴 것인지 그림을 그린 것인지 정도는 구분해야 합니다.

한글은 쓰는 사람, 시대, 콘셉트 등에 따라 여러 가지로 디자인되고 발전합니다. 그러나 기본 골격이 흔들리거나 변형된다면 한글을 훼손시키는 꼴이 되죠. 감각적인 디자인의 여러 형태가 나타날지라도 한글의 골격에서 나오는 본연의 멋을 지킬 수 있어야 하고 디자인과 가독성의 절묘한 조화에도 신경을 써야 합니다.

캘리그라피는 문자로 소통하는 것입니다. 따라서 최소한 한글의 구조, 한글 쓰는 법은 알고 쓰는 것이 '설득력 있는 문자 전달방식'이라는 캘리그라피의 장점을 최대한 살릴 수 있습니다. 훈민정음을 만드신 세종대왕이 당황해하시지 않도록, 누구나 쓸 수 있는 한글이기에 최소한의 책임감은 갖고 시작해야겠죠.

자음과 모음이 초성 중성 종성의 자리에 잘 자리 잡을 때 좋은 글씨, 편안하게 읽히는 글씨가 됩니다. 한글 구조의 이해가 없는 글씨는 바른 글씨가 아닙니다. 초성을 무조건 크게 쓴다든지 종성을 이유 없이 길게 늘어 빼는 글씨는 부담스럽습니다. 초성 중성 종성 간의 균형을 무시한 변화는 구조적인 허점을 드러냅니다. 허획과 실획이 남발하는 글씨도 바른 글씨가 아닙니다. 자간과 행간의 구분 또한 명확히 할 때 좋은 글씨, 잘 읽히는 캘리그라피가 됩니다.

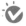
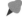 필요 없는 허획과 실획

 적당한 허획과 실획

# 문방사우의 신비로운 세계

앞에서 언급했듯이 서예에 바탕을 둔 캘리그라피는 문방사우文房四友, 즉 지필묵연(紙筆墨硯: 종이, 붓, 먹, 벼루)을 기본 재료로 합니다. 여기에 빠져서는 안 되는 컴퓨터까지 합하면 문방오우文房五友가 됩니다. 요즘은 펜으로 쓰는 것도 캘리그라피라고 부르긴 하지만, 굳이 붓에 먹물을 묻혀 글씨를 써야 하는 이유가 있습니다.

펜으로 잘 쓴 글씨를 서예라고 부르지 않고, 펜으로 쓰는 글씨는 펜글씨라는 용어를 지칭해 사용합니다. 물론 캘리그라피가 아름다운 서체라는 직역상 의미가 포괄적일 수 있지만, 펜글씨와는 조금 다릅니다. 캘리그라피는 디자인적인 요소, 상업적인 요소를 상당부분 차지하고 있어 의미전달 혹은 콘셉트라는 사용용도와 목적에 따라 다양한 재료가 사용될 수 있습니다.

그러나 문방사우 외의 도구나 재료는 글씨의 기본을 익히기에 적합하지 않습니다. 문방사우를 갖추고 배워야 글씨의 기본을 다질 수 있습니다. 붓을 통한 기본기를 익힌 후에 경우에 따라 다양한 재료나 도구를 확장해 사용하는 것이 좋습니다. 기본 도구인 붓의 사용은 많이 할수록 좋습니다. 붓은 단조롭지 않은 다양한 표현들이 가능합니다. 많은 연습을 통해 획의 질도 높아지죠. 획의 질이 높아지면 글씨에서 강한 생명력이 느껴지기도 하고 진한 감동을 주기도 합니다.

이제 문방사우에 대해 하나씩 알아보겠습니다.

문방사우는 평상시 잘 사용하지 않기 때문에 용어가 낯설고 그래서 자칫 당황스러울 수 있습니다.

재료에 대한 기초지식을 아는 것과 모르는 것은 많은 차이가 있죠. 기본적인 것들을 알고 넘어간다는 차원으로 이해하고 부담 없이 읽고

익히면 됩니다.

　혹여 부족한 부분이나 더 알아야 할 부분들은 따로 깊이 공부하는
것도 좋습니다.

## 1. 종이(지紙)

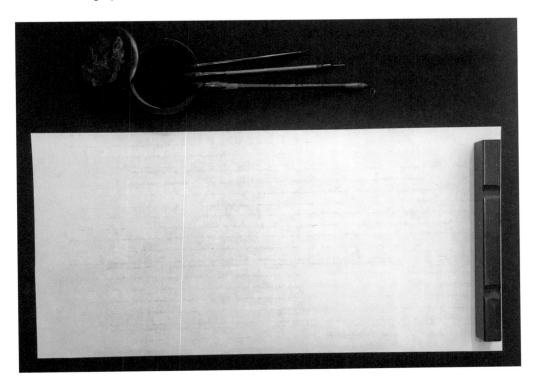

　종이가 등장하기 이전에는 사극에 간혹 나오는 대나무로 만든 죽간
에 글씨를 썼습니다. 종이는 한나라 채륜에 의해 시작되었죠. 종이는
역사와 함께하여 문화와 예술의 한가운데서 뺄 수 없는 중요한 자리
에 있습니다.

우리나라의 종이를 일컫는 한지韓紙와 화선지는 뭐가 다를까요?

한지는 보통 닥나무를 주원료로 하기 때문에 순우리말 닥종이라고 불리기도 합니다. 지천년 견오백(紙千年 絹五百: 종이는 천년을 가고 비단은 오백년을 간다)이라 불리는 한지는 제조 과정부터 먹을 생산하듯 나무의 질이나 공정이 치밀합니다. 한지는 원료, 색, 용도, 크기, 두께, 생산지에 따라 여러 이름으로 불립니다. 화선지에 비해 수명이 길고 보온성과 통풍성이 우수합니다. 용도에 따른 분류를 보면 장판지, 창호지, 표지, 족보지 등 다양하게 쓰였음을 알 수 있습니다.

화선지畵宣紙는 이름 그대로 그림을 그리거나 글씨를 쓸 때 사용하던 종이로 분류됩니다. 지금의 화선지는 보통 닥종이로 불리는 한지와는 다르며 먹의 흡수와 먹색을 잘 나타내기 위해 결을 곱게 합니다. 따라서 화공약품을 일부 사용하며 시간이 지나면 색이 변질되기도 합니다.

종이는 되도록 습기가 적고 바람이 잘 통하는 곳에 보관하는 것이 좋습니다. 장마철이나 습한 장소에 보관할 때는 비닐에 싸서 보관하기도 하지요.

보통 캘리그라피에서도 화선지를 사용하는데, 연습지와 작품지로 크게 나눌 수 있습니다.

화선지를 구입할 때는 먹 번짐이 자유롭지 못한 기계지는 피하는 것이 좋습니다.

연습할 때에는 주로 일반화선지 70×35(cm)로 구입하여, 만져보았을 때 매끄러운 쪽에 글씨를 씁니다. 기계지가 아닌 수제지이므로 같은 종류의 화선지라 하더라도 질감과 두께의 미세한 차이가 있습니다. 작품에 따라 미세한 번짐이 느껴지는 작품지를 사용하기도 하고, 먹 번짐의 조절 혹은 컴퓨터 작업을 원활히 하기 위해 이합지(2겹)나 삼합지(3겹) 등을 사용하기도 합니다.

## 2. 붓(筆筆)

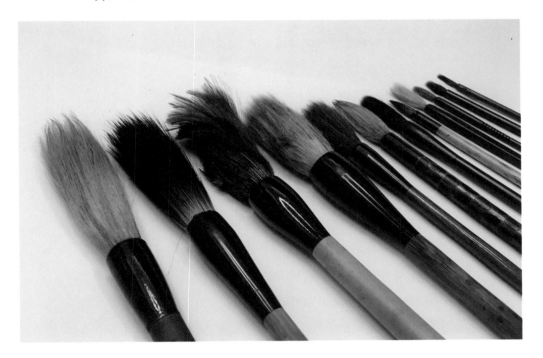

캘리그라피 작업에서 가장 많이 사용하는 도구입니다.

붓은 보통 모필, 즉 동물의 털로 만들어지고, 재료, 크기, 길이, 용도
등에 따라 다양하게 구분됩니다.

 **TIP** 호훌 - 붓의 털 부분을 말합니다.

여기서는 연성, 경성, 중성, 즉 털의 성질에 따라 나눠 살펴보겠습니다. 성질이 부드럽고 연하다 하여 연호필, 성질이 세고 강하다 하여 경호필, 두 성질을 함께 겸했다 하여 겸호필이라 합니다.

- 연호필은 대중적으로 많이 사용하고 있는 양호필(산양털: 털이 희고 연하면서도 탄성이 좋음)과 계호필(닭털)과 태모필(베넷머리), 장액(노루 겨드랑이털: 한석봉 선생님이 주로 쓰신 부드러운 붓), 밍크털, 담비털, 노루털 등으로 만들어진 다양한 붓이 있습니다.
- 경호필은 기록문화가 꽃피었던 고려, 조선시대부터 강한 탄력성으로 그 우수함이 기록되어 있는 황모필(족제비털: 추사 김정희 선생님이 많이 쓰신 붓), 자호필(산토끼털), 낭호필(털의 색이 갈색, 늑대털), 서모필(쥐수염), 죽필(보통 1년생 대나무), 마모필(말 꼬리털) 등이 있습니다.
- 겸호필은 연호와 경호를 섞어놓은 것으로 강한 탄성을 가진 경호로 심을 박아 중심을 잡아주고 부드러운 연호가 겉을 둘러 터치감과 유연성의 효과를 줍니다. 처음 붓을 잡는 일반인들도 쉽게 붓과 친해질 수 있는 효과가 있습니다.

경호필은 잡아주는 힘은 있으나 털 종류에 따라 다소 거칠고 연호필은 연하고 부드러우나 잡아주는 힘이 약하기 때문에 둘 다 초보자가 사용하기에 부담스럽겠죠. 붓이 내 마음대로 안 움직여주니까요.

따라서 처음 글씨를 쓸 때는 경호를 심으로 연호를 바깥에 둘러 만든 겸호필을 씁니다. 겸호필을 이용하여 붓에 대한 감각을 익히고 붓과 친해지는 연습을 하는 것이 좋습니다.

세필細筆(가는 붓)의 경우에는 연호나 경호나 어느 정도의 탄성과 부드러움이 존재합니다. 양호필, 황모필, 낭호필로 다양하게 연습해보아

도 무리가 없습니다. 이름들이 조금 생소하기는 하지만 알아두면 좋습니다.

설명한 붓 중에서 겸호필을 크기별로 두세 종류 구입하여 연습합니다. 대략 크기는 호(붓의 털) 부분의 길이가 5cm 내외, 지름 1cm 내외인 중붓과 호의 길이 2.5cm 내외의 세필 정도로 준비합니다.

모든 붓은 클수록 다루기 어렵습니다. 그러니 세필에만 익숙해지면 안 되겠죠. 크기별로 다양하게 연습하는 습관을 들이는 것이 좋습니다.

역시 재료가 좋아야 좋은 글씨가 나온다는 건 두말하면 잔소리겠죠. 글씨 못 쓰는 사람이 재료 탓한다고 하지만 아무리 글씨를 잘 쓰는 사람이라도 재료가 나쁘면 좋은 글씨를 쓸 수 없습니다. 저렴한 여러 개의 붓을 갖기보다는 하나라도 좋은 붓을 사용하는 것이 낫습니다. 사실 시중에서 좋은 붓을 구하기란 쉽지 않습니다. 이미 1993년 한중 수교 이후 중국의 값싼 붓이 밀려들어왔고 그 이전부터도 비용절감을 위해 수명이 짧은 붓 등이 유통되고 있으니까요. 물론 몇 년 쓰는 데는 무리가 없으니 너무 걱정할 일은 아닙니다.

붓은 털이 윤택하고, 털의 끝이 펴진 후에 바르고 가지런하게 잘 모아지고 붓 끝이 갈라지지 않은 것을 고릅니다. 그러나 사실 살 때는 잘 모릅니다. 써봐야 압니다. 육안으로 보이지 않는 털 마디가 있기 때문입니다. 여러 가지 붓을 다양하게 써보면서 익히는 것도 좋겠죠.

손은 개인이 가지고 있는 습관, 마디의 힘, 조절 능력 등이 다릅니다. 사람에 따라 힘 있는 붓을 좋아하기도 하고 부드러운 붓을 좋아하기도 합니다. 이러한 이유로 이상하게 나한테 잘 맞는 붓이 있기도 합니다. 조금 과하게 표현하자면 손이 춤을 추는 것처럼 글씨가 잘 써지기도 하죠. 그런 붓을 만난다면 참 좋겠습니다.

새 붓은 맑은 물에 씻어 풀기를 제거합니다. 풀기를 잘 제거해야 먹물을 충분히 머금을 수 있습니다. 그 다음 먹물에 붓을 담급니다. 붓끝만 살짝 묻히지 말고 먹물이 가만히 스며들 수 있도록 천천히 전체를 담급니다.

먹물에 흠뻑 적신 붓은 위에서부터 천천히 먹을 뺀 후에 글씨를 씁니다. 먹물을 묻혀 글씨를 쓰고 난 후에는 흐르는 물에 씻어서 붓걸이 등에 세워 말리는 것이 좋습니다. 붓대 끝에 꼭지끈이라고 이름 붙은 고리가 만들어져 있는데 이는 붓을 세워 말리고 보관하라는 의미입니다.

붓에도 수명이 있습니다. 관리를 잘 못하면 붓털이 자주 빠지거나 붓끝이 갈라지기도 합니다. 붓끝이 갈라질 때는 흐르는 물에 씻어 가운데로 잘 모아줍니다. 큰 붓은 붓빗을 사용해 빗질을 해주기도 합니다. 붓을 깨끗이 씻어주지 않으면 배가 나오기도 하고, 먹물에 아교 성분

이 있어 붓대에 만나는 쪽의 털이 딱딱하게 굳어지는 현상이 나타나기도 합니다. 그러면 붓끝이 갈라지거나 거칠어져 수명은 자연히 단축됩니다. 또 너무 더운 날씨에 붓의 털이 뭉치로 빠지는 경우도 있습니다. 붓은 온도에도 민감합니다. 붓의 수명을 늘리기 위해서는 붓 관리를 잘 해야겠죠?

### 3. 먹(묵墨) 그리고 먹물

먹은 묵墨의 우리말입니다.

3만 번의 손길을 거쳐야 탄생된다는 인내의 산물인 먹. 먹의 주재료는 순수한 고운 그을음이죠. 무엇을 태워 그을음을 만드느냐에 따라

유연먹(피마자, 참깨, 오동나무 등의 씨앗기름을 태움, 색이 일정하고 많이 번짐), 송연먹(송진이 충분히 배어나온 마른 소나무를 태움, 최고급 먹, 빛이 다양하고 잘 번지지 않음), 양연먹(중유나 경유 등에서 그을음을 채취) 등으로 나뉩니다.

그을음을 질 좋은 아교(동물성 풀, 콜라겐이 주성분)와 잘 반죽하여 건조시켜 만든 것이 먹입니다. 그러니 그을음의 고운 정도와 아교의 성분에 따라 먹의 질도 달라지겠죠.

붉은색의 주묵朱墨, 푸른빛이 도는 청묵靑墨, 흰빛의 백묵白墨을 만들어 사용하기도 하는데, 이는 그을음이 아니라 색가루와 아교를 섞어 만든 것입니다.

설명은 간단하지만, 먹 만드는 제작과정은 어마어마합니다.

먹은 비밀스런 비법, 땀과 노력의 산물이자 먹을 갈 때 인격수양 정신수양의 수단이 되기도 해 추사 김정희 선생님은 문방사우 중에 '서가의 으뜸은 먹'이라 했습니다.

 **TIP** 시중에서 파는 먹물과 달리 갈아 쓰는 먹은 아교냄새를 없애기 위해 향료를 섞는데, 때문에 은근한 향이 나서 이를 묵향이라 부릅니다.

좋은 먹을 갈아서 글씨를 쓰면 좋겠지만, 현시대에 먹을 갈아서 사용하기에는 시간적 제약이 많습니다. 나름 실용성을 강조하여 요즈음은 공장에서 따로 생산해내는 먹물을 주로 사용합니다. 이런 먹물은 농도가 진합니다. 여름에 에어컨을 틀고 글씨를 쓰면 금세 수분이 증발되어 먹물이 끈적해짐을 느낄 수 있죠. 사용하기에 따라 비율을 잘 맞

추어 물과 섞어 사용해야 합니다.

　주로 먹물과 물의 비율을 8:2, 7:3, 6:4로 맞추는데, 붓의 크기나 도구, 재료에 맞춰 혹은 작품에 따라 조절하며 사용합니다. 농도 조절을 위해 파지를 놓고 묻혀가며 글씨를 쓰기도 합니다. 정답은 없습니다. 꾸준히 연습하면서 감을 조금씩 익혀야 합니다.

### 4. 벼루(硯)

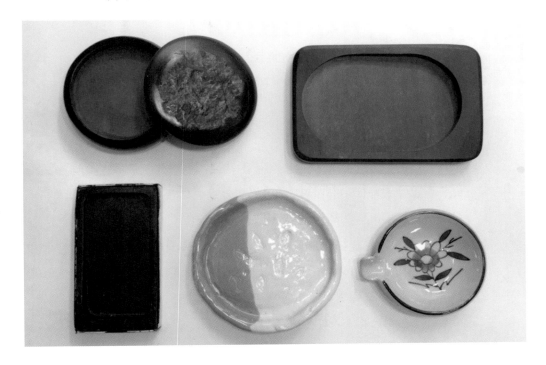

　벼루는 먹을 갈고 먹물을 담는 데 사용합니다.

　우리나라 벼루 전체를 일컬어 해동연(발해 동쪽의 벼루)이라고 하는데, 벼루의 명칭은 재료, 산지, 크기, 형태, 조각문양 등에 따라 다양함

니다.

우리나라에서는 보령지방의 남포벼루가 질과 아름다움에서 으뜸이라고 하죠. 보령연이라 부르는 남포벼루는 벼루를 만들 수 있는 돌의 생산이 가장 많은 지역의 특성 때문에 만들어진 벼루입니다. 중국의 경우 벼룻돌의 왕이라는 단계석과 백년 후쯤 채굴된 흡주석으로 만든 벼루를 으뜸으로 꼽습니다. 좋은 벼루는 입자가 고우면서 먹이 잘 갈립니다. 먹물이 스며들거나 잘 마르지 않고 먹물의 발묵(먹의 번짐에 의한 먹색의 표현)을 좋게 합니다.

---

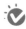 **TIP** 풍문으로만 들었지만 인사동에 가끔 출몰한다는 거리의 단계연에 속아 사지 않도록 주의해야 합니다. 아무나 살 수 없는 단계연을 도매금에 팔 리가 없겠죠.

---

요즘은 먹을 잘 갈아 쓰지 않고 먹물을 주로 사용하기 때문에 사기그릇을 많이 사용합니다. 사기그릇이 쓰임이 용이해 두루 사용되고는 있지만 되도록 벼루를 사용하는 것이 좋습니다.

벼루도 사기그릇도 붓과 마찬가지로 사용 후 바로 씻어주어야 합니다. 바로 씻지 않으면 수분의 증가로 남아 있는 아교성분이 벼루에 끈끈이 붙게 되고 그로 인해 붓의 털이 벼루에 달라붙어 빠지면서 붓도 벼루도 좋은 상태를 유지하기 어렵습니다.

## 5. 기타

- 문진文鎭 혹은 서진書鎭 : 문진은 종이를 눌러서 흔들리지 않게 고정하는 역할을 합니다. 일자나 원형 문진이 주로 쓰입니다. 종이의 크기에 따라 문진도 크기나 수량을 조절하여 사용하면 됩니다.
- 깔개 : 모전毛氈이라고도 하는 모포로 글씨 쓸 때 먹물이 바닥에 묻는 것을 막아줍니다.
- 붓발 : 보통 대나무로 만들며 붓을 휴대할 때 사용합니다. 붓을 씻어 젖은 상태로 오래 붓발에 넣어놓지 않도록 합니다.

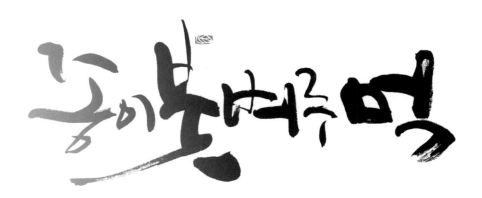

# 문방사우 외 다양한 캘리그라피 도구들

문방사우 이외에 캘리그라피에 쓰이는 도구와 재료를 보면, 화선지를 대신해서 A4, 크라프트지, 수채화지, 모조지 등을 사용하기도 하고, 붓을 대신해서 나무젓가락, 나뭇가지, 칫솔, 롤러, 스펀지, 브러시, 면봉, 다양한 펜 등을 사용하기도 합니다.

화선지와 붓을 대신하는 도구를 쓰는 목적은 무엇일까요?

붓 외의 도구들은 붓을 쓸 때처럼 질 좋은 획을 구사하거나 속도감 있는 획을 나타내기는 다소 어렵습니다. 그러나 여러 도구에서 나오는 특징을 잘 잡으면 표현을 극대화시킬 수 있습니다.

나뭇가지나 나무젓가락, 롤러, 칫솔 등은 붓과는 다른 느낌을 적절하게 표현하죠. 칫솔을 사용하면 더 거친 글씨가 가능하고, 가늘고 건조한 획은 나뭇가지가 단연 최고입니다. 굵고 단정한 글씨를 위해 롤러를 사용하거나, 납작붓을 사용하는 것도 방법입니다.

타이틀, BI, CI 등을 위해 상황에 맞는 적절한 도구를 활용하기도 합니다.

다양한 재료는 글씨를 쉽게 쓸 수 있고 표현의 재발견이라는 측면이 있지만 붓만이 가지고 있는 풍성한 느낌과는 거리가 멉니다. 다양한 재료와 도구가 가능하다 하여 무분별하게 사용하거나 집착하기보다 글씨를 쓰는 목적 혹은 콘셉트에 따른 탁월한 효과를 위해 요소요소에 적절히 사용하면 되겠죠.

다양한 재료를 이용한 글씨는 다음 파트에서 더 자세히 다뤄보기로 하겠습니다.

# 캘리그라피의 기본자세 ✏️

문방사우에 대해서도 조금은 알게 되셨나요?

이제 붓을 어떻게 잡는지 어떤 자세로 쓰는지에 대해 알아볼까요.

### 1. 붓 잡는 방법(집필법執筆法)

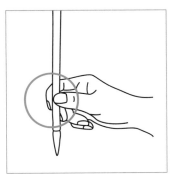

·단구법: 연필 잡듯이 엄지와 검지 두 손가락으로 붓대 아래쪽을 잡고 나머지 손가락으로 붓대를 받칩니다. 세필을 이용한 작은 글씨 쓰기에 편합니다.

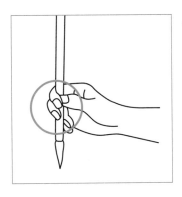

·쌍구법: 검지와 중지손가락으로 엄지와 함께 붓대 중간에서 약간 아래쪽을 잡습니다. 엄지손가락은 붓을 고정시키는 역할을 하고, 검지와 중지손가락은 붓을 안으로 당기는 역할을 합니다. 나머지 손가락으로 붓대를 받치는데, 이는 붓을 밖으로 미는 역할을 합니다. 이렇게 다섯 손가락으로 붓의 균형을 맞춥니다. 중붓 이상으로 글씨를 쓸 때 일반적으로 사용합니다.

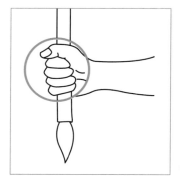

악관법

그 밖에 발등법, 악관법 등이 있습니다. 바닥에 펼쳐져 있는 넓은 종이나 천 등에 큰 붓으로 쓰는 캘리그라피 퍼포먼스가 있습니다. 행사장 또는 광고 등에서 많이 볼 수 있는데요. 큰 붓을 들어야 하는 특수한 경우에 붓을 손 전체로 움켜잡은 방법이 악관법입니다.

붓을 잡을 때는 단구법, 쌍구법 혹은 응용 방법 안에서 본인이 편하게 붓을 잡습니다. 자세가 흐트러지지만 않는다면 본인에게 맞는 집필법이 있습니다.

단, 단구법에서 연필 잡듯이 붓을 잡다 보면 평상시 펜으로 글씨를 쓰던 습관이 있어 붓을 눕히게 됩니다. 세필을 사용하더라도 되도록 붓을 직각으로 유지하도록 합니다.

집필법에는 붓을 눕혀서 잡기도 하고 붓을 굴리기도 끌기도 하는 등의 응용 방법이 있습니다. 이러한 응용 방법은 다양한 표현이 가능하죠. 그러나 집필법의 응용 방법은 어느 정도 기본자세를 익혔을 때 적용하는 것이 좋습니다.

## 2. 팔의 자세(완법腕法)

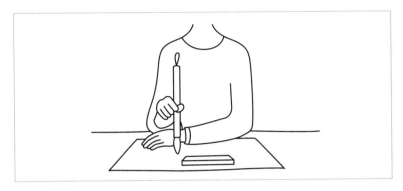

· 침완법枕腕法: 붓을 잡은 손을 바닥에 대고 쓰는 방법, 즉 붓을 잡은 쪽 손목이 다른 쪽 손등을 베개 삼아 대고 쓰고 방법입니다. 주로 손가락의 힘을 이용하기 때문에 팔의 움직임이 적어 단구법과 함께 세필로 작은 글씨를 쓸 때 사용됩니다.

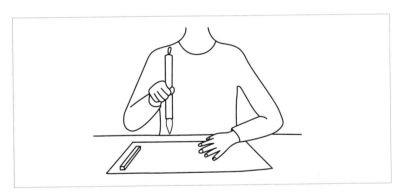

· 제완법提腕法: 손목을 들고 팔꿈치를 바닥에 대고 쓰는 방법입니다. 침완법보다는 나으나 움직임이 활발하지 않아 글씨의 폭이 좁을 수 있습니다. 중간 크기 이하의 글씨를 쓸 때 적당합니다.

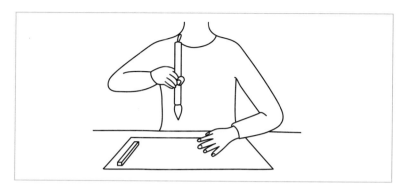

· 현완법懸腕法: 팔 전체를 들고 쓰는 방법입니다. 팔을 매단 것처럼 겨
드랑이를 떼는데, 팔의 움직임이 활발하므로 중간 크기
이상의 큰 붓으로 글씨 쓰기에 좋습니다.

현완법이 글씨 쓰기에는 가장 좋은 팔의 자세입니다. 그러나 처음부
터 익히기에 쉽지 않습니다. 제완법부터 시작하여 서서히 현완법의
습관을 들이면 더 풍성하고 힘 있는 글씨를 쓸 수 있습니다. 제완법과
현완법에서 화선지의 크기에 따라 손바닥으로 종이를 눌러 자세의 안
정감을 주기도 합니다.

위는 일반적인 붓을 잡는 자세와 팔의 움직임에 관한 방법입니다. 자
세가 바른 것은 기본 중의 기본이겠지요. 그러나 너무 경직될 필요는
없습니다. 기본을 어느 정도 따라, 내게 맞는 자세와 움직임에 편해지
면 됩니다. 손목만을 주로 사용한다거나 붓을 눕히는 것만 조심하면
서 차츰 자세를 바로 잡아가면 됩니다. 때로 작품의 크기나 책상의 높
낮이에 따라 서서 쓰는 자세를 익히는 것도 좋습니다.

### 3. 붓의 운용 (운필법: 運筆法)

붓을 잡고 자세를 취했다면 획을 그어봅니다.

이때 획의 시작과 진행, 마무리까지 붓 끝의 여러 움직임이 있습니다. 붓의 움직임, 획의 모양에 따라 역입, 순입, 중봉, 편봉, 노봉, 장봉, 방필, 원필, 평출, 역출 등 많은 이름들이 있습니다. 획의 첫 시작부터 마무리까지 제각기 이름을 붙여놓아 복잡한 것 같습니다. 이 중 중요한 몇 가지만 익히면 무리 없이 글씨를 쓸 수 있습니다.

붓의 움직임과 획의 여러 모양들은 다양한 글자 표현을 위해 쓰이는 것들입니다. 그중에서 중봉은 운필에서 가장 기본이 되는 요소이므로 중봉에 대한 바른 이해와 습관을 잘 들여야 합니다.

중봉中鋒은 붓끝이 점획의 중심에 오는 것을 말합니다. 중봉이 잘 되어 있으면 붓을 다뤄 글씨를 쓰는 데 글자에 많은 변화를 줄 수 있고 필력도 좋아지게 되어 원하는 글씨를 자유롭게 구사하게 됩니다.

중봉을 잘 한다는 것은 붓이 직각인 상태를 잘 유지한다는 말입니다.

중봉에 대한 자세한 설명은 획 연습 때 자세히 알아보기로 하죠.

문방사우니 붓 잡는 자세니 조금은 딱딱함을 느꼈을지 모르지만, 기본 재료와 기초이론에 대한 이해는 좋은 글씨를 쓰는 데 꼭 필요한 요소입니다. 중요하게 다루어지는 현완법과 중봉 정도는 꼭 바로 이해하고 실전에 들어가는 것이 좋습니다. 실전에서는 이 기본을 토대로 보고 듣고 느끼고 상상하면서 글씨로 표현하면 되겠죠.

# 시작하기 전 궁금증

→ **캘리그라피를 펜으로 배우면 안 되나요?**

캘리그라피를 처음부터 펜으로 배우는 사람도 많습니다. 그러나 앞에서도 언급했듯이 펜으로는 글씨가 확 좋아지거나 특별한 디자인이 나오기가 어렵습니다. 글씨체에 조금씩 변화는 줄 수 있지만 대부분 굵기가 일정하여 변화가 어렵고 획의 질도 좋고 나쁨을 가릴 수 없습니다. 처음 시작부터 붓을 이용하여 연습을 하면 일반적인 펜 등은 쉽게 적응할 수 있으므로 붓으로 시작하는 것이 좋습니다. 실전에서는 중붓과 세필로 다양하게 연습하도록 하고 있고 주로 중붓 이상의 크기로 연습하는 것에 중점을 두고 있습니다. 자칫 세필에만 익숙해지면 중붓 이상의 붓에 어려움을 느낄 수 있습니다. 큰 붓을 잘 다루게 되면 어느 정도 작은 붓은 쉽게 다룰 수 있으므로 힘들더라도 세필과 함께 꼭 중붓 이상의 크기로 연습하기를 권합니다.

→ **왜 글씨가 늘지 않을까요? 다양한 글씨를 써보고 싶은데, 생각보다 잘 안 됩니다.**

몇 년간 수업을 하면서 가장 많이 들어온 질문입니다.

글씨를 써보고 자신의 획을 잘 보면 본인이 평생 써온 글씨 습관이 보입니다. 글씨 습관까지는 아니어도 각기 가지고 있는 손놀림 자체가 다릅니다. 당연히 서로 다른 글씨가 나올 수밖에 없고 바른 글씨를 쓰기 위해 습관을 바꿔야 한다면 그만큼 시간이 필요하겠죠. 이러한 부분들은 붓을 처음 들어 글씨를 쓰는 모두가 느끼는 것입니다. 먼저는

붓을 길들여 감각을 익혀야 하고, 두 번째는 나쁜 습관을 버리도록 노력해야 합니다. 한정된 습관에서 벗어나 붓놀림이 자유로워지면 다양한 글꼴을 만들어낼 수 있습니다.

### → 주의해야 할 점

글씨를 쓰는 시간이 늘어나면서 글씨를 처음 썼을 때의 긴장감이 사라집니다. 특히 자세가 금방 흐트러지죠. 고개는 푹 숙이고 등은 굽어 있으며 팔꿈치는 바닥에 딱 붙어 있습니다.

자세는 항상 바르게 유지하는 것이 좋습니다. 고개를 세우고 허리를 펴고 붓을 직각으로 하는 기본자세만으로도 글씨에 속도가 붙을 수 있습니다.

### → 욕심을 조금 내려놓고 시작해야 합니다.

캘리그라피는 매일 쓰는 한글을 주로 쓰다 보니 접근이 쉽습니다. 그래서 마음이 앞서죠. 빨리 잘 쓰고 싶습니다. 그러나 실력을 갖춘 캘리그라퍼가 되기 위해서는 다양한 경험과 부단한 연습이 필요합니다.

꾸준히 조금씩 기본을 익히면서 연습하다 보면 어느 사이에 붓과 친해지면서 좋은 글씨가 나옵니다. 연습한 시간만큼 실력이 오릅니다. 급한 마음을 내려놓고 천천히 써야 합니다. 글씨를 쓰는 것 자체를 좋아해야 합니다. 얻기를 빨리 하려는 마음은 결국 빠른 포기를 불러오게 됩니다.

다시 한 번 말씀드리지만 꾸준한 연습이 답입니다. 몇 개월 몇 년 했느냐가 중요한 것이 아니라 얼마만큼의 시간을 확보하여 글씨를 썼느냐가 중요함을 잊지 말아야 합니다.

지속적인 감성작업을 인풋하면서 말입니다.

# Part 2

시작해볼까?

글씨를 쓰기 전에 우선 스트레칭부터 해볼까요?

캘리그라피는 그림을 그리는 것이 아니고 획을 긋는 것입니다. 획이 모여서 글자의 형태를 이루는 것이죠.

 **TIP** 획이란 붓을 띄지 않고 한 번에 이동할 때 나오는 선

처음 붓을 든 사람은 붓에 긴장합니다. 화선지가 넓다는 생각이 듭니다. 어디에다 붓을 내려놓아야 할까 잠시 고민스럽기도 합니다. 처음이지만 획이 잘 그어지기도 하고 일정한 굵기와 간격이 좀처럼 나오지 않을 수도 있습니다. 획을 잘 긋는다고 바로 글씨와 연결되는 것도 아니고, 일정한 굵기와 간격이 다소 나오지 않는다고 글씨를 못 쓰는 것도 아닙니다. 되도록 붓을 직각으로 놓고 팔을 움직여 쓰는 자세에 더 집중하는 것이 좋습니다. 획 연습은 붓에 대한 감각을 익힐 수 있고, 결국 필력과 관계됩니다. 처음에는 붓과 친해지는 작업이라 생각하면 훨씬 좋습니다. 붓과 친해지는 기본을 충실히 다져야 특징이 잘 담긴 좋은 글씨를 쓸 수 있습니다.

 **TIP** 필력筆力: 글씨의 획에서 드러나는 힘이나 기운

## 나의 첫 시작 획 연습 1
# 직선, 곡선, 꺾기

### 직선 ✏️

**1. 직선 가로와 직선 세로**

붓의 3분의 1 정도를 지그시 눌러 획의 방향과 반대로 들어갔다가 바로 가고자 하는 방향으로 붓을 움직여줍니다. 이렇게 획의 반대방향으로 들어가는 것이 역입逆入입니다. 역입을 하면 붓이 힘을 더 받게 되며 탄력이 생깁니다. 획 연습을 할 때는 역입을 하지만, 글씨를 쓸 때는 역입을 하기도 하고 때에 따라 그냥 진행하기도 합니다.

붓이 흔들리지 않도록 자세를 바로 합니다. 중봉(붓을 직각으로 세우고 붓이 획의 중간에 위치)으로 하되 손목을 꺾지 말고 팔을 움직여 획을 긋습니다. 획의 마무리는 진행 방향의 반대방향으로 붓을 세워 끝냅니다. 붓을 세워서 획을 마무리함을 잊지 마세요.

이번에는 세로획을 연습해볼까요.

세로획을 그을 때 획의 모양에 집중하게 되면 몸 쪽으로 선을 긋게 되므로 자칫 손목을 꺾게 됩니다. 붓이 직각이 되고 전체적으로 팔꿈치

를 움직이도록 자세에 집중합니다. 팔꿈치를 움직이면 선이 삐뚤지 않고 자연스러운 세로획이 나옵니다. 일정한 굵기와 획 사이의 일정한 간격을 유지하면서 다양한 굵기의 가로선과 세로선을 연습합니다.

획 연습은 중봉을 위주로 합니다. 이미지를 담아야 하는 타이틀 글씨 등에 편봉이 있기는 하지만 모든 획의 기본이 되는 중봉의 역할이 크고 많은 연습이 필요하기 때문입니다.

중봉으로 획을 그을 때 붓을 너무 빠르게 움직이면 획이 거칠어지거나, 붓을 길들이는 시간이 오래 걸립니다. 붓을 너무 느리게 움직이면 먹물의 양 조절을 잘 못했을 경우, 먹물이 번지고 획이 일정한 간격을 유지하기 어렵죠. 적당한 속도와 적당한 힘을 조절하며 바른 자세로 획을 그어봅니다.

---

 **TIP** 중봉과 편봉(붓끝을 어떻게 사용하느냐)

중봉中奉 - 글씨를 쓸 때 붓끝을 모아 글자의 점획點劃 중간을 지나가게 하는 운필법 입니다. 붓을 자유롭게 다루는 데 있어 가장 기본이 되는 것입니다. 붓을 대고 옮기고 떼는 붓의 모든 움직임을 운필이라고 하는데 운필을 함에 있어서 붓을 직각으로 세우고 중봉을 바로 하는 습관을 들여야 자신이 원하는 획을 자유롭게 표현할 수 있습니다.

편봉偏奉 - 붓끝이 중심에서 벗어난 것입니다. 날리는 획 등으로 점획의 가장자리로 붓끝의 예리함이 표현됩니다. 붓끝이 한쪽으로 치우치므로 운필에 어려움이 있다면 피하는 것이 좋습니다. 붓끝이 휘어 다음 글씨를 쓰게 될 때 붓을 다시 모아줘야 하는 번거로움도 있죠.

---

역입으로 시작 → 그대로 진행 → 붓끝을 세워 마무리

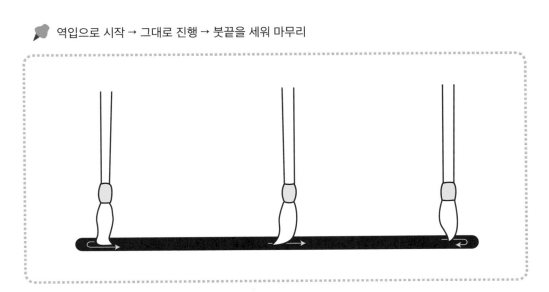

가로획 연습

세로획 연습

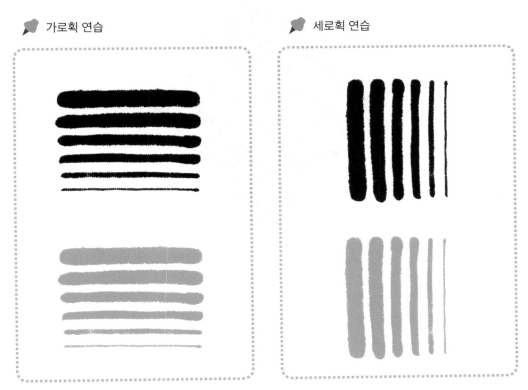

## 2. 대각선

대각선을 연습할 때도 마찬가지로 가로 세로선을 연습하듯이 붓이 직각이 되게 하고 적당한 속도를 유지하여 획을 그어봅니다. 일정한 굵기와 간격이 나오도록 집중해서 연습합니다.

대각선의 경우 붓끝이 시야에서 안 보여 자세가 기울 수 있으므로 자세에도 신경을 써야 합니다.

📍 대각선 연습

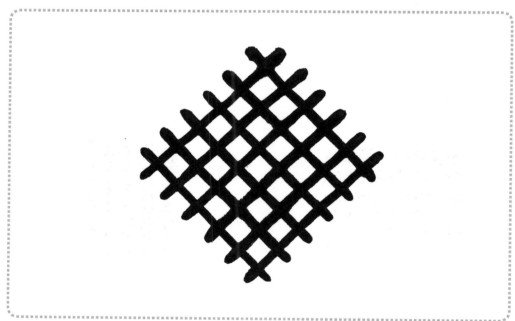

# 곡선

자음의 ㅇ, ㅎ은 물론이고, ㄱ, ㄴ, ㄷ, ㄹ, ㅁ, ㅂ 등에서도 속도에 따라 곡선의 형태가 나타납니다.

곡선도 직선과 마찬가지로 붓을 직각으로 세우고, 팔을 움직이며 연습합니다. 여기서도 손목을 쓰지 않도록 해야겠지요.

시작 방향은 오른쪽 왼쪽 관계없이 하되, 굵기와 간격이 바로 된 곡선을 연습하도록 합니다.

원의 회전 방향에 따라 붓대가 돌지 않도록 하며, 붓대는 중심에 있고 붓끝만 도는 것도 주의해야 합니다. 여기서도 중봉으로 시작과 마무리를 합니다.

📝 곡선 연습

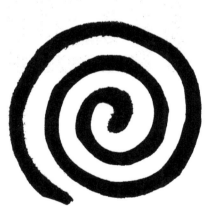

## 꺾기 ✏️

ㄱ, ㄴ, ㄷ, ㄹ, ㅁ, ㅂ, ㅈ, ㅊ 등 획이 다른 방향으로 전환될 때가 있습니다.

이때 꺾는 부분에서 붓을 돌리는 것이 아니라, 붓을 직각으로 세운 상태에서 방향을 바꿔줍니다.

중봉으로 일정한 굵기와 간격을 유지하며 연습합니다.

### 📣 꺾기 연습

기쁨이하기에
흠씬흠벙어드

나의 첫 시작 획 연습 2
# 필압과 필속을 함께한 직선과 곡선

필압(누르기)과 필속(속도)은 붓의 운용능력에 따라 글씨에서 서로 어우러져 나타납니다.
필압과 필속을 적절히 사용하게 되면 목적에 맞는 좋은 글씨를 완성할 수가 있습니다.

# 필압(누르는 힘)을 조절한 획 연습

붓은 펜과 달리 굵기를 마음대로 조절할 수 있으므로 글씨를 쓰는 이의 의도에 따라 다양한 표현이 가능합니다. 이것이 붓의 매력이죠.

힘을 얼마나 주고 빼느냐에 따라 굵은 획이 나오기도 하고, 가는 획이 나오기도 합니다. 글씨에서 무게감이 느껴지기도 하고 가볍고 산뜻함이 느껴지기도 합니다. 굵기의 변화를 준 글씨는 보는 사람들의 시선을 집중시키기 때문에 내용을 하나하나 읽어보지 않아도 전체적인 의미와 느낌이 전달되기도 합니다.

그런 굵기 변화를 위한 획 연습을 해보지요. 가로선과 세로선을 필압을 조절하여 연습합니다. 중붓과 세필로 각각 연습합니다.

**필압선**

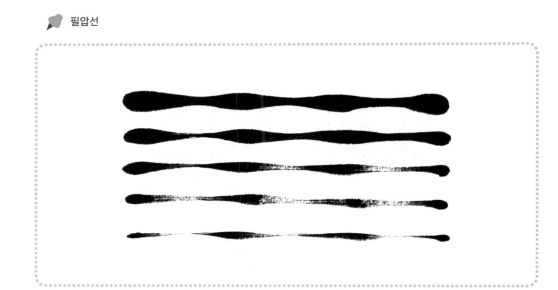

## 필압(누르는 힘)과 필속(획의 속도)을 조절한 다양한 획 연습

붓을 누르는 힘과 마찬가지로 획의 속도를 통해서도 다양한 글씨의 표현효과가 가능합니다. 필압을 이용한 글씨와 또 다른 느낌이지요. 문자의 다양한 모습을 표현함에 있어 올바른 구조적 바탕 아래 변화를 주는 요건들 중 속도는 단연 압권입니다. 속도감이 존재하는 글씨에서 다양한 표정이 읽히는 것을 볼 수 있습니다.

속도의 조절은 거칠거나 강하거나 부드럽거나 안정적인 어우러짐을 표현할 수 있습니다. 따라서 획의 속도를 조절하는 것은 어느 정도 붓놀림이 가벼워졌을 때 가능합니다.

처음 획 연습을 할 때 속도 조절이 잘 되지 않더라도 걱정할 일은 아닙니다. 속도를 조절하여 글씨를 쓸 수 있다는 것은 결국 연습량과 정비례하기 때문이지요.

붓의 속도에 따라 갈필이 나오기도 합니다. 갈필이란 흰 부분이 나오는 획을 말합니다. 잘된 갈필은 표현의 효과를 높여주지만 때로는 지저분한 글씨의 원인이 됩니다. 먹 조절과 속도의 변화로 자연스럽게 갈필이 나올 수 있도록 연습합니다.

여기서는 필압과 필속을 함께한 다양한 선을 연습합니다. 손을 풀어준다는 느낌으로 자세를 바로 하고 연습합니다.

힘과 속도를 달리한 다양한 선긋기 1

힘과 속도를 달리한 다양한 선긋기 2

💬 필압과 필속에 따른 글씨의 변화 1

💬 필압과 필속에 따른 글씨의 변화 2

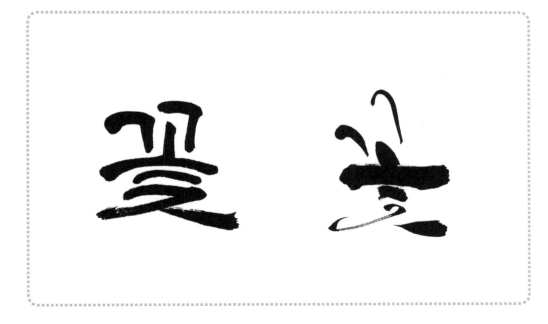

연습을 해보니 선이 참 많기도 합니다. 그러나 준비 없이 글씨를 쓰는 것은 바람직하지 않죠.

획 연습의 반복은 지루한 훈련일 수 있지만, 손이 기억하는 일은 생각처럼 간단하지가 않아서 많은 노력이 필요합니다. 여러 종류의 선을 다양하게 연습해서 붓 감각을 익히는 것이 글씨를 쓰는 데 많은 도움이 된다는 점을 잊지 마세요. 이것이 바로 글씨를 쓰기 전의 손 풀기, 즉 스트레칭입니다.

Part 3

우리나라의
아름다운 글씨체

판본체와 궁체는 우리나라의 대표적인 글씨체입니다.

수백 년 동안 내려온 한글 글씨의 완성체라고 할 수 있지요. 캘리그라피를 쓰는 모든 사람이 판본체나 궁체를 완벽히 구사할 필요는 없습니다. 그러나 판본체와 궁체의 이해가 예술적인 부분에서든 디자인적인 부분에서든 캘리그라피를 더 아름답게 발전시킬 수 있으리라 생각됩니다.

## 한글의 대표적인 글씨체 1
# 판본체 써보기

### 판본체란

판본이란 인쇄기술이 없었던 때 목판이나 금속 등에 새겨진 글씨를
찍어낸 책의 총칭을 말합니다. 목판이나 금속 등에 글씨를 새겨 만든
책을 말하는 거죠. 판본체版本體는 판본에 찍힌 글씨체에 붙여진 이름
입니다. 한글을 창제한 직후에 나온 《훈민정음》,《용비어천가》,《석보
상절》,《동국정운》,《월인천강지곡》 등이 판본으로 된 책이니 판본체
는 한글 최초의 서체가 됩니다. 판본체는 고전의 영향을 많이 받아 고
체古體 혹은 《훈민정음》에 나온 글씨체라 하여 정음체正音體라고도 합
니다.

실전 캘리그라피를 하기 전 판본체를 익히는 이유가 있습니다. 한글
의 단단한 기본 구조를 이해하는 목적과 더불어 상업적으로 많이 쓰
이는 글씨이기 때문입니다. 판본체는 깔끔하게 정돈된 단단한 구조로
되어 있습니다. 그렇기에 시각적 집중효과를 주거나 무게감을 표현하
기에 좋습니다. 일정한 규칙만 숙지한다면 예스럽지만 저마다 분위기

가 다른 판본체의 다양한 모습을 표현해낼 수 있습니다.

판본체는 글자의 가운데가 중심입니다. 가로획과 세로획이 직선으로 되어 있고 길이 등의 일정한 규칙이 있습니다. 획마다 수평과 수직을 이루고 좌우대칭이 되는 경우가 많습니다. 또 굵기가 일정합니다. 일정한 규칙들이 존재하는 판본체를 안정감 있게 쓰기 위해서는 일정 수준 이상의 연습이 필요합니다. 글씨 모양이 반듯하여 쉽게 쓸 수 있을 것 같지만 생각보다 쓰기가 어렵기 때문입니다.

판본체는 글자 하나하나를 사각형의 틀 안에 꽉 차게 넣어준다는 느낌으로 써야 합니다. 획과 획 사이의 공간의 이해도 필요하죠. 가로획과 세로획을 반듯하게 쓰되 글씨가 직사각형이 되지 않도록 해야 합니다. 빨리 쓰기보다는 글씨 전체를 보면서 천천히 연습해야 합니다.

임서훈련을 통해 획에 대한 일정한 규칙 등을 익혀 기초를 탄탄히 하는 것이 중요합니다.

간단한 단어에서 짧은 문장까지 따라서 써보는 임서훈련을 하면 글씨를 단단히 하는 데 많은 도움이 됩니다.

 **TIP** 임서란 체본의 형태를 그대로 따라 쓰는 것을 말합니다. 임서를 통해 기초가 충분히 숙달이 된 경우에는 보지 않고 쓰는 습관을 들여야 합니다. 결국은 스스로 이해하고 표현해내는 본인만의 글씨를 써야 하기 때문입니다.

여기서는 한 글자 판본체를 연습해보겠습니다.

고 차 너

부 과 뭐

법 돈 꿈

술 길 꽃

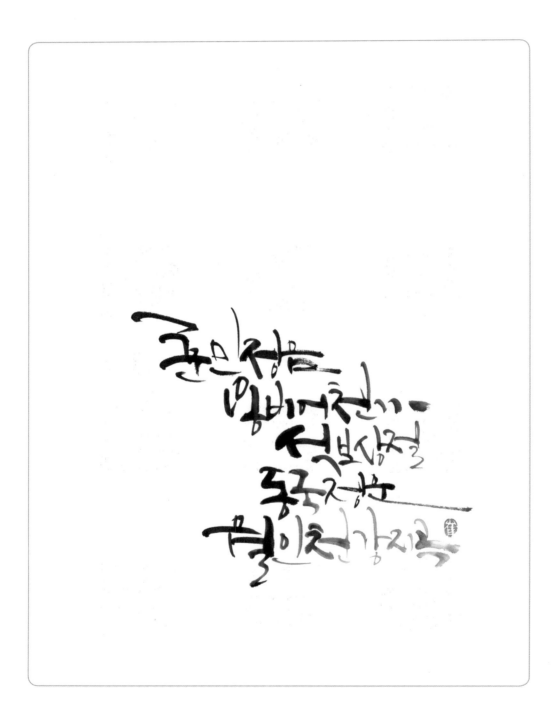

## 4일째

### 14자음과 10모음의 꼴
# 판본체 응용 글씨

판본체는 글씨에서 깊이와 안정감이 느껴지기 때문에 판본체를 기준으로 변형된 많은 글씨들이 있습니다.

판본체는 글씨 모양이 반듯하여 쉽게 써질 것 같지만 생각보다 쓰기가 어렵습니다.

판본체의 기본기를 익힌 후 이를 응용한 글씨들도 다양하게 연습해보기로 하죠.

생각

미끌

## 5일째

### 한글의 대표적인 글씨체 2
# 궁체

### 궁체란

판본체는 한글 최초의 서체이긴 하지만 필사가 어려워 예술성과 가치에 비해 생활에서 많이 활용되지 못했습니다. 그럼에도 한글은 점차 생활화되었습니다. 때마침 궁녀를 중심으로 한 편지글의 형태로 쓰기 편리하고 흘림이 아름다운 독특한 필사체가 형성되었는데, 주로 궁중의 궁녀들에 의해 발전했다 하여 이에 궁체宮體라는 이름이 붙었습니다. 오랜 기간 규율과 몸가짐의 엄격함 속에 궁녀들의 글씨는 단아하면서 선이 곱고 아름다운 글씨체로 발전했지요.

궁체는 외형과 내면의 아름다움이 글씨에 자연스럽게 녹아들어 있습니다. 자유로우나 산만하지 않은 손놀림에서 궁체만의 안정된 호흡이 느껴지기도 합니다.

궁체는 서예를 배웠던 사람들은 한번쯤 써보았던 글씨체입니다. 단정한 정자체와 세련되고 리듬감 있는 흘림체로 나뉩니다. 속도에 따라 정자, 반흘림, 진흘림이 있습니다. 궁체는 흘림의 변화를 제대로 알아

두지 않으면 전혀 다른 글씨를 쓰게 됩니다. 읽는 데도 어려움이 생기지요. 특별히 ㄴ, ㄷ, ㄹ, ㅅ, ㅈ, ㅍ의 흘림체를 알아두면 궁체를 이해하는 데 도움이 됩니다. 반흘림이나 진흘림까지도 깊이 있게 연습해 보면 좋겠지만 전공서예를 하는 것이 아니기에 여기서는 정자만을 연습하겠습니다.

중심이 가운데인 판본체와 달리 궁체는 오른쪽에 중심을 두고 있고, 자음이 어느 모음과 만나느냐에 따라 형태가 변합니다.
가로획 시작은 누르다가 힘을 빼서 가운데는 가늘게 하고 붓끝이 안으로 돌면서 둥글게 마무리합니다.
세로획은 45도 방향으로 붓을 대고 누른 후 수직으로 곧고 길게 내려오다가 왼쪽으로 붓을 가늘게 빼줍니다.

나무  말글
문고  사랑

여유 예술
하늘 행복

판본체와 궁체 외에도 일반 백성들의 생활 속 글씨체로 한글 책, 편지 등에 나타난 민체民體가 있습니다. 민체는 서체에 있어 정형적 형식이 없습니다. 절제된 균형 안에서 서민들의 삶의 희노애락, 예민한 표정, 시대성이 반영되어 자유롭게 발생한 하나의 글씨입니다. 그런 면에서 민체가 요즘의 캘리그라피의 모습이 아닐까 싶습니다.

글씨를 탄탄하게 만들어주는 기본기를 다지기 위하여 판본체와 궁체 를 따로 깊이 있게 배우는 것도 좋습니다. 시작은 캘리그라피지만 글 씨를 쓰고 익히면서 오히려 옛것에 대한 소중한 마음과 글씨에 대한 깊은 이해의 중요성을 느끼기 때문입니다. 이런 기본 서체를 익히면 글씨의 질적인 향상을 꾀할 수 있습니다. 전문가적인 기교도 더할 수 있게 됩니다. 기본기를 갖추는 일은 시간을 필요로 하는 작업이나, 그 만큼 더 멀리 더 높이 갈 수 있는 지름길이 되기도 하지요.

Part 4

글꼴 익히기

글씨, 아무 때나 써봅시다.

우리는 좋은 말을 듣거나 좋은 글을 읽으면 나누고 싶은 마음이 생깁니다. 글에서 오는 마음의 위로, 소통이란 생각보다 크기 때문이죠. 글은 이렇게 커다란 힘을 가지고 있습니다.

글자에서 오는 뚜렷한 의미전달은 숨이 붙어 있는 듯 생명력이 느껴지기도 합니다.

## 결구

획도 그어보고 한글의 대표적인 글씨체도 알아보고 이제 제법 글씨에 대한 이해도 생겼습니다. 이제 나만의 글씨를 써봐야겠지요.

한글은 구조가 영문이나 한문과 다릅니다. 한글은 초성, 중성, 종성의 결합체입니다. 그 결합체가 보기 좋은 글자모양이 되려면 자음과 모음을 짜임새 있게 조합해주어야 하는데, 이것을 결구(結構: 맺고 얽다)라고 합니다. 결구가 잘 되어 있어야 균형감 있는 글씨, 보기에 편한 글씨가 됩니다.

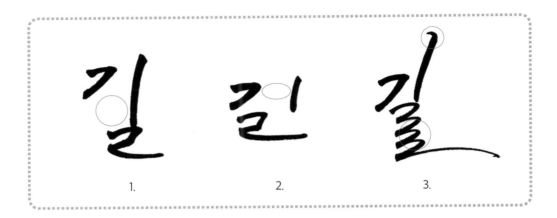

1.         2.         3.

1번과 2번의 길은 동그라미 부분만큼 공간이 생겼습니다. 불필요한 공간이 생겨 불안한 글씨가 되어버렸죠.

1번의 길은 'ㄹ'이 와야 할 자리를 'ㅣ'가 막고 있습니다.

2번의 길은 초성과 중성 사이에 공간이 생겨 한 글자의 덩어리감이 부족합니다.

3번의 길은 너무 과한 느낌입니다. 'ㅣ'가 길게, 'ㄹ'의 획은 과하게 표현돼서 어디에 포인트를 준 것인지 알 수가 없습니다.

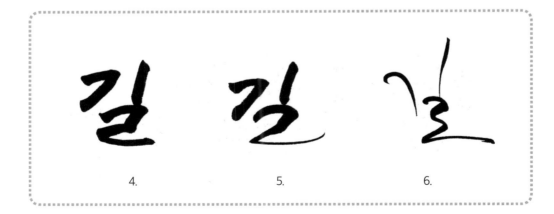

4.         5.         6.

4번의 길은 초성, 중성, 종성이 제자리를 잘 잡은, 즉 결구가 잘 된 글씨입니다.

5번의 길도 결구가 잘 되어 있죠. 다만 'ㄹ'에 필압을 주어 굵기 변화로 포인트를 준 글씨입니다. 4번의 길보다는 무거운 느낌이 좀 덜하죠.

6번의 길도 결구가 잘 된 글씨입니다. 4번과 전혀 다른 느낌의 길입니다.

획을 긋는 것과 글씨를 써보는 것은 또 다릅니다. 중붓 이상으로 글씨를 쓰면 아무래도 손과 어깨가 경직되기 마련입니다. 먹물을 묻혀 글씨를 쓰다 보니 먹 조절을 잘 못해 자주 번지기도 하고요. 붓놀림이 자유롭지 못해 글씨가 작아져 획끼리 붙는 경우도 있습니다. 먹물이 번지거나 글씨가 작아져 획끼리 붙어버리면 읽는 데 무리가 생깁니다. 가독성이 떨어지게 되죠.

여기에 필요한 것이 공간에 대한 이해입니다. 획과 획 사이의 공간이 어느 정도 일정한 비율을 유지하고 있어야 균형이 맞는 글씨가 됩니다. 공간은 모르겠다 하고 획만 그어버리면 획끼리 붙거나 혹은 획 사이의 공간이 너무 멀어지거나 합니다. 그러면 읽히기는 하나 뭔가 불안한 글씨가 되어버립니다. 앞의 '길'에서 보듯이 말입니다.

또 초성 혹은 종성이 너무 큰 글씨, ㅣ ㅏ ㅓ 등과 같은 세로획을 너무 길게 내린 글씨는 비율을 잘 맞추어야 불안해 보이지 않습니다.

그러면 읽는 데 무리가 없으면서도 안정적인 글씨가 되기 위해서는 어떻게 해야 할까요. 길게 풀어 설명했으나 결국은 결구를 설명하려는 것입니다. 이 모든 것이 바로 결구에 관한 문제이니까요.

읽는 데 무리가 없으면서도 안정적인 글씨가 되기 위해서는 먹물의 양을 잘 조절하고, 획과 공간의 적절한 균형, 즉 결구에 맞는 글씨를 써야 합니다.

# 한 글자 써보기

한 글자는 이미지를 품고 표현해야 되는 글씨가 많습니다.

포스터나 타이틀, BI, CI 등에 활용되는 경우가 많죠. 결구에 맞는 글씨를 쓰되 좀 더 다양한 콘셉트, 혹은 다양한 감정에 따라 표현해봐야 합니다. 그러려면 이미지를 연상해보거나 솔직한 느낌을 갖고 써봐야 겠죠. 여기서 글자를 그림화하는 작업은 주의해야 합니다. 아무리 이미지를 담아야 한다고 해도 글씨는 글씨답게 써야 합니다. 결구와 중봉에 신경 써서 중붓과 세필로 각각 연습해보겠습니다.

 **POINT** 초성, 종성, 종성의 제자리 찾기

딸 딸 딸

삶 삶 삶

밥 밥 밥

땅 땅 땅

별 별 별

잎 잎 잎

술 술 술

똥 똥 똥

# 두 글자 써보기 1

두 글자는 초, 중, 종성의 결구가 잘 된 두 글자 간의 조합입니다. 여기서도 결구가 필요하죠.

두 글자가 균형감 있게 잘 만나야, 즉 두 글자의 결구가 좋아야 하나의 글자를 보듯 편안한 글씨가 됩니다. 한 글자씩 따로 보면 결구가 잘 된 것 같은데 둘이 만나니 왠지 어색하고 서로 낯자 같은 느낌이 들면 안 되겠죠. 두 글자를 하나를 보듯 쓰는 것이 중요합니다. 그러기 위해서는 두 글자의 중심선을 잘 맞추어야 합니다. 이것이 바로 글자 간의 결구입니다.

한글은 크게 종성, 즉 받침이 있는 것과 없는 것으로 나뉘는데, 받침이 있는 글자와 없는 글자를 의식 없이 쓰다 보면 중심선이 잘 맞지 않아 뭔가 불안한 형태가 됩니다. 그래서 두 글자부터는 중심선이 중요해지죠. 두 글자의 시작은 글자 간 조합의 시작이기 때문에 두 글자부터 조화롭지 못하면 글자가 늘어나면서 계속 불안해지기 시작합니다. 두 글자 쓰기는 세 글자 네 글자를 쓰기 위한 시작인 것이죠. 두 글자 중심선을 잘 맞추는 습관이 되어 있어야 글자가 늘어나도 기본을 유지하게 됩니다. 중심선부터 무너지면 다른 방법이 없습니다.

캘리그라피는 서예가 아니기 때문에 일정한 법칙 같은 것이 없습니다. 기본적인 틀이 없다는 것이죠. 한글을 한글답게 바로 쓰는 것만 있을 뿐입니다. 그래서 중심선을 맞추는 것이 중요합니다.

글씨, 소통, 편지, 봄비, 여름, 겨울처럼 받침이 있는 글자와 없는 글자가 만날 때는 신경 써서 중심선을 맞춰주어야 합니다.

**POINT** 글자 간 중심선 맞추기

중심선을 맞춘 글씨와 맞추지 않은 글씨를 비교해보면 읽는 데 무리
가 없고 별 차이가 없어 보이기도 합니다. 중심선을 맞춘다는 것은 옳
다 그르다의 의미가 아닙니다. 글씨 쓰기의 기본을 의미하는 것이죠.
두 글자일 때는 괜찮아 보일지 몰라도 중심선에 대한 습관이 잘 되어
야 글자가 늘어나도 온전한 균형감을 유지할 수 있습니다.

# 9일째

# 두 글자 써보기 2

두 글자 쓰기에서 중요한 것 또 하나. 중심선은 잘 맞추었는데 자간이 너무 벌어져 낱자로 보이는 것도 피해야 합니다. 캘리그라피의 많은 요소 중 의미의 전달을 쉽게 하기 위해 덩어리감을 주는데, 모든 글씨를 다 그렇게 표현해야 하는 것은 아니지만, 기초를 탄탄히 하기 위해 필수적으로 연습해야 하는 요소입니다. 캘리그라피는 노트에 필기하는 것이 아닙니다. 한 자 한 자 읽어보지 않아도 전체의 느낌이 한눈에 들어올 수 있도록 하는 표현이 중요하죠. 이 연습이 잘 되어야 장문을 쓸 때 힘들지 않게 됩니다. 글자 사이의 공간, 즉 자간을 잘 활용하여 두 글자가 주는 꼴(외양의 모습)을 느낌 있게 표현해보기로 하죠.
중붓과 세필로 각각 연습합니다.

**POINT** 글자 간 중심선 맞추기, 자간의 균형 맞추기, 마음 담아보기

겨울　　기을

눈꽃　　눈꽃

성공　　성공

동행　　동행

사랑 사랑

공부 공부

편지 편지

결혼 결혼

중심선 맞추기도 생각만큼 쉽지 않은데, 하나 같은 느낌을 주는 것도 만만치 않을 것입니다. 여러 번 써보고 구조를 정확히 익혀 기초가 튼 튼해지도록 연습해야겠죠.

# 세 글자 써보기

세 글자에서도 두 글자 쓰기와 마찬가지로 의식적으로 중심선을 잘 맞추어 써야 합니다.

두 글자에서 연습한 덩어리에 대한 개념을 확실히 하고, 서로 낱자가 되지 않도록 조심하면서 씁니다.

획을 서로 끼워 맞추듯이 써야 하나의 이미지를 연상시킬 수 있습니다. 세 글자를 썼어도 글자 하나를 쓴 것 같은 느낌이 들도록 해야 한다는 것이죠.

주의해야 할 것은 단조로운 글씨가 되지 않도록 글씨에 변화를 주어야 한다는 점입니다. 변화가 없는 글씨는 아무런 감동을 주지 못합니다. 디자인적인 부분이나 감성적인 부분에서 아무런 느낌이 없다면 굳이 캘리그라피를 할 필요가 없겠죠. 크기나 굵기 등의 변화를 통해 자연스럽게 읽히면서도 의미를 쉽게 전달할 수 있도록 붓에 강약을 조절해보세요.

중붓과 세필로 각각 연습해보도록 하겠습니다.

**POINT** 중심선 맞추기, 획에 굵기나 크기로 변화 주기, 마음 담아보기

 **TIP** 변화의 조건 - 크기, 굵기, 속도, 농도

글씨를 크게 쓰거나 굵게 쓰는 것은 필압을 조절하면 어느 정도 가능해
집니다. 그러나 붓놀림이 자유롭지 못하면 속도와 농도의 변화는 어려
울 수 있습니다. 처음에는 크기와 굵기에 따른 변화를 주고, 익숙해지면
속도와 농도에도 변화를 주어 연습해보세요. 크기, 굵기, 속도, 농도의
변화를 잘 적용하면 훨씬 다양한 표현들이 가능해집니다.

 크기 굵기에 따른 다양한 변화

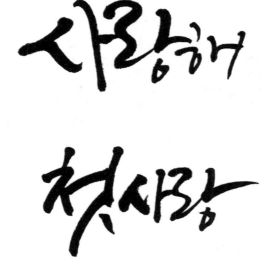

굵기나 크기에 살짝 변화를 줬을 뿐인데도 글자에 차이가 보입니다.
글자가 비교가 되면 주목을 끌게 되죠. 조금씩 변화를 주며 글씨를 써
봅니다.

# 첫별

## 나뭇잎

박방울

ㅇㅓㅜㅂ

超逸

그림

오페라

소나기

입새달

# 네 글자 써보기

네 글자는 세 글자의 연장선입니다. 네 글자부터는 정말 리듬감이 필요합니다. 여기에서의 리듬감이란 흘리는 글씨를 말하는 것이 아니라 네 글자 서로 간의 어우러짐을 말합니다. 이것이 바로 장법章法의 기본이 됩니다.

네 글자는 한 글자를 썼을 때보다 주목성이 떨어집니다. 시야가 분산되기 때문이죠. 글자는 한 글자씩 늘어나지만 결코 쉽지 않습니다. 두 글자 때부터 익혔던 중심선 맞추기, 글자 간의 공간을 잘 활용하기, 단조롭지 않은 글씨를 쓰기 위해 크기나 굵기에 변화 주기를 모두 잘 익혀야 합니다.

여기서 어떤 느낌으로 쓸 것인가도 고민하면서 써야 합니다. 결구를 잘 맞추고 변화를 주는 글씨의 기술도 중요하지만 기술에만 집중한 글씨는 한계가 빨리 올 수 있습니다. 잘 쓰는 글씨보다는 솔직한 마음을 담을 수 있는 글씨를 쓸 수 있도록 표정을 만들어내는 작업에도 신경 써야 합니다.

중붓과 세필로 각각 연습해보겠습니다.

수고했어

수능대박

청출의 덫

앵두나무

꽃샘추위

춘하추동

한 글자 쓰기부터 네 글자 쓰기까지 글자를 늘려가며 하나하나 연습해보았습니다.

참고로 모든 자음과 모음으로 만들 수 있는 한글 글자 수는 11,172자이나, 현재 쓰이는 기본 한글은 2,350자입니다. 글자의 기본 결구에 대한 이해를 위해 2,350자를 한번쯤 써보는 것도 좋습니다.

# 소리를 담은 글씨

글씨에 소리를 담아봅시다.

소리라는 것을 평면에 어떻게 표현할 수 있을까요?

소리를 내봐야 합니다. 소리를 내보면서 소리의 강약, 소리의 느낌을 표현해야 합니다. 소리가 크거나 강하게 나는 부분은 글씨를 크게 혹은 굵게 써서 소리에서 오는 느낌을 표현하는 것입니다.

소리를 담는 글씨에서는 꼭 중심선을 지킬 필요는 없습니다.

일반적인 단어에서 오는 느낌이 아니므로 소리를 표현하는 데 더 효과적일 수 있다면 조금씩 어긋나게 쓰는 것도 좋습니다. 중봉과 세필로 각각 연습해보겠습니다.

**POINT**  소리를 담은 글씨 - 직접 소리를 내보고 소리의 강약, 크기, 느낌을 표현하기

가득

똑똑

멍멍

빵

꽈당

쨍그랑

글씨에서 소리가 느껴지나요?

부드럽거나 날카롭거나 무겁거나 가는 소리를 글씨의 크기와 굵기를

조절해가며 표현을 극대화시키는 연습을 해봅니다.

 **TIP** 1. 우리말에는 소리와 모양을 함께 담고 있는 단어가 많습니다. 여기서는 편의상 분리
했으며 소리와 모양을 담은 단어를 함께 연습해도 무리가 없습니다.

2. 글자에 감성 혹은 감정을 담는다는 것이 생각만큼 쉽지가 않습니다.
소리와 모양을 담은 글씨를 많이 연습하게 되면 글자에 이미지를 담는 콘셉트 작업
이 훨씬 수월해집니다.

# 모양 혹은 모습을 담은 글씨

글씨에 소리를 담아봤다면 움직이는 모습 혹은 모양을 담아보죠. 이번에는 단어에 따라 움직이는 모습 혹은 모양을 머릿속에 잘 그려보고 이미지를 잡는 것이 좋습니다.

모습이나 모양을 표현할 때에도 방향을 바꾸거나 어긋나게 쓰는 것이 효과적일 수 있습니다. 불규칙한 기울기나 변화를 주면 글씨를 보는 것만으로도 이미지를 연상시킬 수 있기 때문입니다.

한글은 표음문자임에도 상형문자가 아닌가 하는 생각이 들 정도로 형태나 소리 혹은 뜻을 담는 데 충분한 문자라는 생각이 들죠. 의성어와 의태어는 읽고 듣고 보고 느끼고 이해하는 모든 글자를 표현하는 데 있어 최고의 연습이 될 수 있습니다.

---

 **TIP** 글씨의 디자인을 생각할 때 포인트는 하나 둘에서 끝나야 합니다. 강조하는 부분이 너무 지나치거나 여러 부분을 강조하다 보면 정말 강조하려는 부분을 알 수 없게 될 뿐만 아니라 산만하고 지저분한 글씨가 됩니다.

---

웽기죽기 덜컹

우랑탕 스르륵

살금살금 파닥

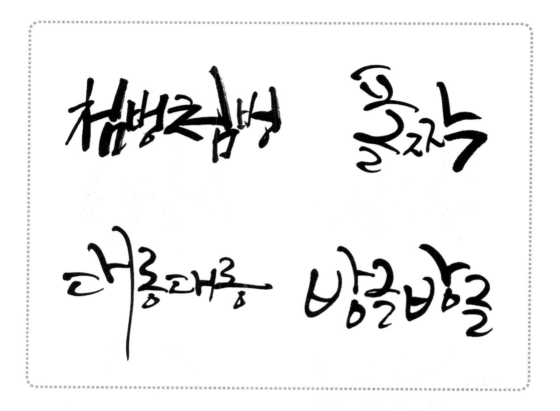

글자에서 모양이 조금씩 연상되나요? 이 외에도 소리나 모양을 나타
내는 글자들을 다양하게 연습해봅니다.

# 꽃 이야기 1

꽃은 이야기가 참 많습니다. 그 많은 꽃 이야기를 한 글자 쓰기에서 다 다루지 못했기에 여기서는 꽃만 써보는 시간을 가져볼까 합니다. 눈 앞에 좋아하는 꽃이 있다고 상상해보세요. 꽃을 분해해보는 겁니다. 각 기 모양도 다르고 향기도 다른 꽃을 온전하게 바라보면서 집중해보죠. 그리고 글씨를 써봅니다. 글씨에 소리도 담아보고 모양도 담아봤으니 자신이 쓸 수 있는 최선을 다해서 표현해보겠습니다.
꽃에 따라 중붓과 세필 중 알맞은 붓을 선택해 써봅니다.

**POINT** 꽃의 느낌을 잘 생각하고 크기와 굵기 혹은 속도를 이용하여 쓰기

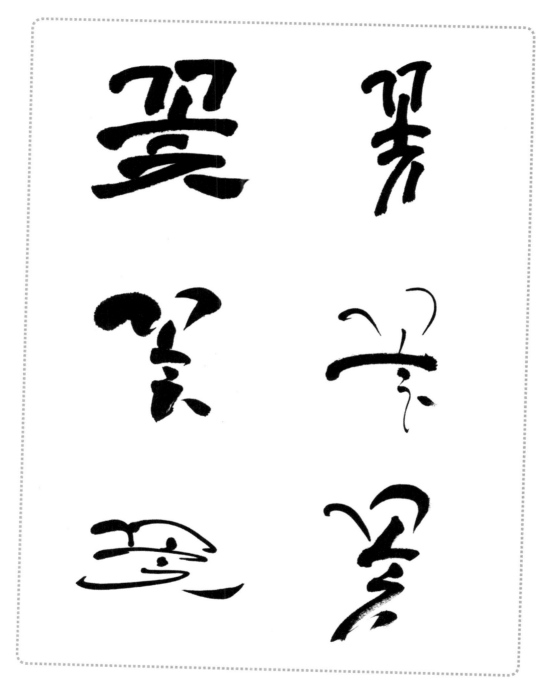

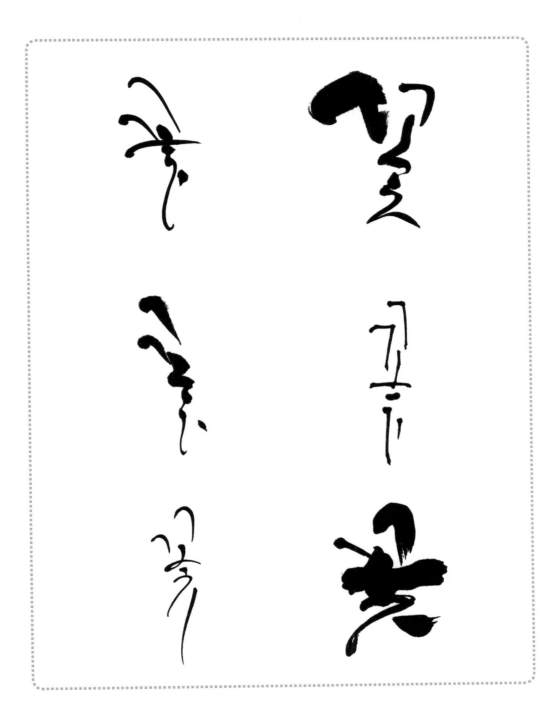

어떤 꽃들이 연상이 되나요? 글씨를 보면서 생각나는 꽃이 있나요?
글씨에서 꽃이 연상되었다면 성공한 겁니다. 빛깔에 꽃의 향까지 맡
았다면 대단한 뭔가를 발견한 거죠.

붓 터치의 묘한 느낌을 잘 살려 써봅니다. 그러나 글씨에 이미지를 담
는다 하여 너무 그림 같거나 혹은 기교에 치우치는 글씨는 경계하면
서 써야겠습니다.

이야기가 참 많은 꽃 이야기 두 번째입니다.

이번에는 꽃을 하나씩 깊이 생각하고 이름을 써봅니다.

모양이 조금씩 비슷한 종류도 있지만 각기 서로 다른 생을 가지고 있죠.

하나씩 고민하고 이름을 써보는 건 참 재미있는 작업이 될 것입니다.

글씨 쓰기의 기본을 유지하면서 써봅니다.

국화  내나리

목련  벚꽃

수로  해수화

때왕이꽃 장미

해바라기

❗ 예쁜 꽃 이름을 쓴 후에는 포토샵 일러스트 앱을 활용하여
사진 위에 글씨를 올리는 작업도 함께 해보면 좋은 작품이 완성됩니다.

# 하루쯤 쉬어가기

한글은 수많은 창으로 보려고 노력해야 합니다. 손바닥만 하게 보고 쓰는 것이 아니라 큰 창 혹은 다양한 창으로 봐야 여러 느낌을 가지고 글씨를 쓸 수 있습니다. 한글에 대한 구조적 이해를 했다면 틀을 깨는 데 노력해야 하죠. 다양하게 써본다는 게 말처럼 쉽지는 않지만 누구나 쓸 수 있는 글씨가 아닌 나만의 색깔이 잘 나타나는 그런 글씨를 쓸 수 있어야만 합니다.

여기서 잠깐 자음 따로 쓰기에 대한 이야기를 해보겠습니다. 처음부터 자음이나 모음의 꼴을 알고 글씨를 썼더라면 좋았겠지만 그건 좋은 방법이 아닙니다. 이 책 55쪽 자음의 꼴에서 8가지 정도의 변화를 주기는 했지만 아주 미미한 변화일 뿐입니다. 자음 하나당 꼴을 여러 가지로 연습을 한다 해도 글씨로 넘어가면 혹은 어느 문구와 만나느냐에 따라 정말 다양하게 변하게 됩니다. 레이아웃에 따라서도 달라지죠. 초성으로도 종성으로도 쓰일 수 있으니 각각을 먼저 연습한다는 것은 큰 의미가 없습니다. 다만 자음의 변화를 한번 보고 너무 안 써지는 자음의 꼴을 써보는 시간을 갖는 것입니다.
55쪽을 참고하면서 곡선으로도 직선으로도 다양하게 붓을 놀려봅니다. 생각을 다양하게 해보자는 의미이니 편한 마음으로 연습합니다.

이 세상은
쓰러를 찾는
여행이다~

# 영문을 캘리그라피로 멋지게 표현

첫 장에서 말했듯이 영어권에도 캘리그라피가 있습니다.

알파벳을 쓰게 되는 영문 캘리그라피는 로마체 대문자를 기준으로 발전했습니다. 특히 종교가 지배계급을 형성하고 있었기 때문에 수도원의 성서나 서적의 필사본을 통해 여러 서체로 발전하게 되었죠.

지금은 컴퓨터의 보급, 다양한 폰트의 개발로 손으로 쓰는 필기문화가 많이 사라지기는 했지만, 디테일한 정교함으로 디자인 분야에서는 지금도 다양하게 쓰이고 있습니다.

영문 캘리그라피는 붓이 아닌 다양한 펜을 사용합니다. 그중 가장 기본이 되는 도구가 딥펜입니다.

어떤 글씨를 어떻게 쓰느냐에 따라 펜촉을 달리하여 글씨를 씁니다. 펜촉의 너비, 펜의 각도에 따라 획의 굵기가 달라집니다.

 **TIP** 동양과 서양의 캘리그라피

1. 동양과 서양에 각각의 문자예술이 존재하므로 eastern calligraphy와 western calligraphy로 구분합니다.
2. 동양의 캘리그라피와 서양의 캘리그라피는 세부적 의미와 분야가 조금씩 다릅니다.

여기서는 펜이 아닌 붓을 사용한 영문 캘리그라피를 써보겠습니다. 펜으로 하는 영문 캘리그라피는 각 서체마다 일정한 규칙이 있는데, 붓을 사용하는 만큼 규칙에 얽매일 필요가 없습니다. 알파벳은 나열형이므로 기준선baseline을 잘 맞추면서 쓰면 됩니다.

여기서 말하는 기준선이란 보통 영어노트에 그어 있는 네 줄 중에서 중심부 아래의 빨간 선을 말합니다.

즉 기준선에 맞춰 한글 글씨에서처럼 필압을 조절하여 크기와 굵기에 변화를 줍니다. 디자인적인 포인트를 어떻게 줄 것인가를 생각해야겠죠.

특히 영문은 소문자 알파벳의 대부분이 곡선 형태입니다. 자유로운 붓놀림이 가능하도록 부단한 연습을 하는 것이 필요합니다. 중붓과 세필로 다양하게 연습합니다.

 **POINT**  붓으로 쓰는 영문 캘리그라피 - 필압을 조절하여 디자인적인 포인트 주기

Calligraphy

Calligraphy

Nopain
Nogain

Nopain Nogain

Fighting!!!

fighting

Awesome

Awesome

# 한문을 캘리그라피로 다양하게 표현

한문은 그냥 쓰기도 어렵지만 붓으로 쓰기는 더 어렵습니다. 정해져 있는 같은 공간에 균형 있게 쓰기란 아주 어려운 작업이죠. 글씨도 글씨지만 한글이나 알파벳과 달리 한자漢字 하나가 가지고 있는 획 수의 차이 때문에 자칫 균형감을 잃게 되기 때문입니다. '한 일' 자의 경우는 획 수가 하나이지만, 획 수가 몇 십 개가 되는 한자도 많으니까요.

잠깐이지만 앞서 연습해본 판본체처럼 캘리그라피로 한자를 쓸 때에도 사각형 안에 넣어준다는 느낌으로 써야 획의 수와 관계없이 크기 비율을 맞출 수 있습니다. 그러나 서예를 하듯 꼭 같은 굵기로 쓸 필요는 없고 필압을 조절하고 획을 디자인적으로 표현하여 재미있는 한문 캘리그라피를 쓰면 됩니다.

특히 한자는 후한시대의 채옹이 처음 고안했다는 8가지 획의 종류가 있습니다. 우리말로 하면 점, 획, 삐침, 갈고리, 파임 정도로 표현됩니다. 이런 획들의 특징을 잘 살리면 한문 캘리그라피를 더 효과적으로 표현할 수 있습니다. 중붓과 세필로 다양하게 연습합니다.

**POINT** 한자漢字를 캘리그라피로 쓰기 - 점, 획, 삐침, 갈고리, 파임 등의 획의 특징을 잘 살려서 디자인적인 포인트를 주기

花花　福福

春書　詩詩

雨雨　冊加

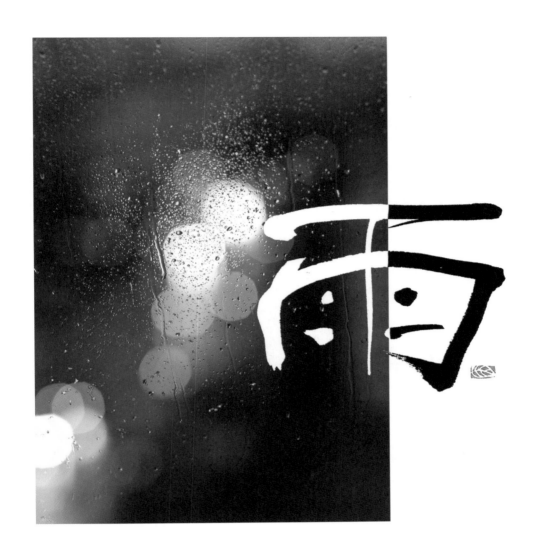

## 실전 캘리그라피 tip 1. 레이아웃

글씨는 연습으로 끝나지 않습니다. 글씨 쓰기의 기본을 다지고 안정감 있는 글씨를 쓰게 되면 다음은 어떤 형태로든지 완성작이 나와야 합니다. 적당한 위치를 잡고 글씨를 써야 하는 것이죠. 사진에 글씨를 올리거나 여러 작품을 통해 캘리그라피의 여러 형태를 만드는 것입니다. 여기서 중요한 것이 레이아웃입니다.

글씨만으로 표현하든 그림이나 사진과의 합성으로 표현하든 잘 구성된 레이아웃은 시각적 효과를 극대화시킵니다. 따라서 구성에 따른 글씨의 형태에도 신경 써 작업해보는 연습도 겸해야 합니다.

## 실전 캘리그라피 tip 2. 본인만의 과감한 글씨 연습

지금까지 결구나 중심선 혹은 변화의 조건들을 가지고 글씨를 연습해 보았습니다. 이것은 단지 글씨를 쓰는 방법의 안내 정도에 불과합니다. 제시된 글씨를 여러 번 따라 써보고 구조적으로 탄탄한 글씨를 연습한 후에는 과감하게 자신만의 독창적인 글씨를 써봐야 합니다. 과감하다는 것은 글씨를 넘치게 쓴다는 의미가 아닙니다. 개인의 감정과 독특한 손놀림에서 나오는 개성 있는 글씨를 쓰는 것입니다. 이는 서로 다른 개인의 독특함이 있기 때문입니다.

## 실전 캘리그라피 tip 3. 글씨를 잘 쓰려면

글씨를 잘 쓰기 위해서는 자세부터 많은 요소들이 필요합니다.
그러나 처음 캘리그라피를 접하는 분들에게 딱 세 가지만 말한다면
첫 번째 중봉, 두 번째 결구, 세 번째 꾸준한 연습입니다.

Part 5

행복을 담은
문장 쓰기

# 18일째

# 단문 쓰기

이제 문장을 써볼까요? 그동안 단어 쓰기에서 익혔던 부분들은 문장
쓰기에서 발휘됩니다. 두 글자 쓰기에서부터 강조했던 중심선 맞추기
와 하나의 이미지로 표현했던 것들을 잘 기억해야 합니다.

띄어쓰기는 되도록 피합니다. 그러나 띄어쓰기를 피한다 하여 자음과
모음이 어느 글자 소속인지가 불분명하면 가독성이 떨어지게 됩니다.
자칫 '아버지 가방에 들어가신다'로 읽힐 수 있습니다. 획에 변화를 줌
으로써 가독성이 떨어지지 않게 해야 합니다.

단문인 만큼 먹물을 여러 번 묻히지 말고 단번에 쓸 수 있도록 합니다.
단문 쓰기에서도 중붓과 세필을 같이 연습합니다.

 **POINT**  단문 쓰기 - 중심선 맞추기, 가독성 있게 획의 변화 주기, 콘셉트를 생각한 후에 글씨로 표현하기

사랑은 통하지

고요하게 하지

과정이 전부다

너를 기다리는 동안

설렘이 이슬람으로

환상하게 피어나라

신수함하면어대

얼굴에 꽃을피운소녀

얼굴에 꽃을 피우는 소녀

# 장문 쓰기

단문과 달리 장문에 들어가면 두 줄 이상의 글씨를 쓰게 됩니다. 그러려면 자간(글자 간의 간격)과 더불어 행간(줄의 간격)의 고민도 해야 합니다. 즉 자간의 붙임과 더불어 행간의 붙임에도 신경을 써야 하는 것입니다. 줄 간격이 전체 균형감에 상당한 영향을 줄 수 있기 때문이 죠. 자칫 줄 간격이 일정하지 않거나 글씨 크기나 굵기의 변화가 넘치 거나 모자라면 보기에 난해한 캘리그라피가 됩니다.

글자 수가 많아서 산만하거나 포인트가 없거나 답답한 느낌이 들거나 하는 단점도 해결해야 하죠. 마치 노트 필기하듯이 한 줄 한 줄 정확히 쓰게 되면 이러한 보기 불편한 현상이 나타납니다. 장법의 이해를 확 실히 하고 전체적인 레이아웃에 대한 개념을 생각하며 써야 합니다.

또한 나무보다는 숲을 보는 시선으로 써야 합니다. 글자 한 자 한 자에 몰입하다 보면 글씨 쓸 자리가 부족하거나 혹은 남거나 하여 전체적 인 완성도가 떨어집니다. 강조할 부분에 대한 선택도 본인의 몫입니 다. 어디를 강조하느냐에 따라 전달 혹은 표현하고자 하는 부분이 달 라지기 때문이죠.

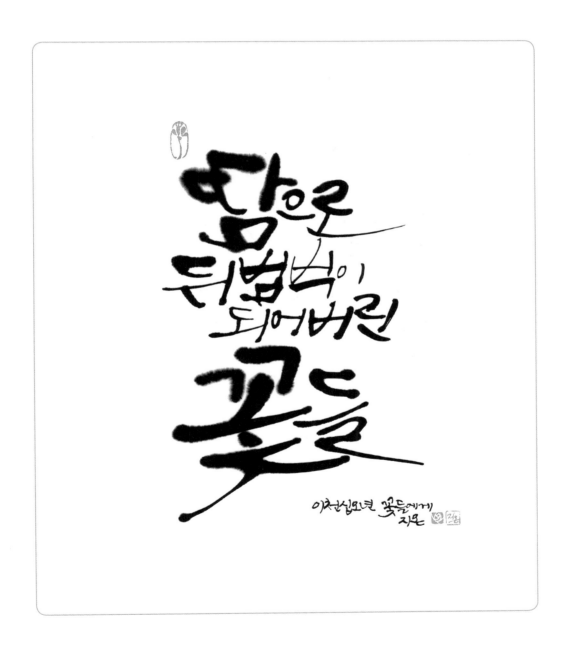

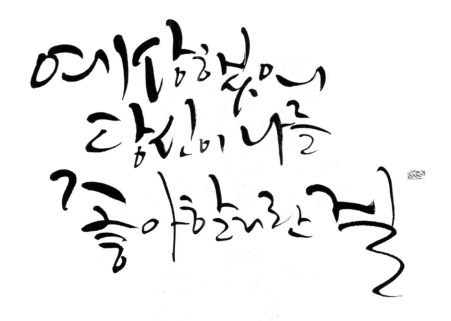

예닮꽃이
당신이 나를
좋아하라는 것

여기담았불어
당신이나을
좋아함이란편

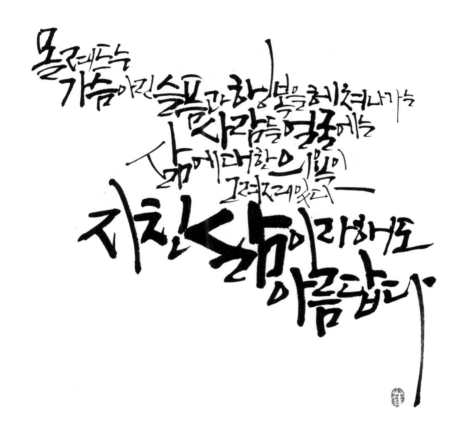

몰라들는
가슴아린 슬픔과 행복을 헤쳐나가는
사람들 옆에는
삶에 대한 의미이
그려져있고 —
지친삶이라해도
아름답니

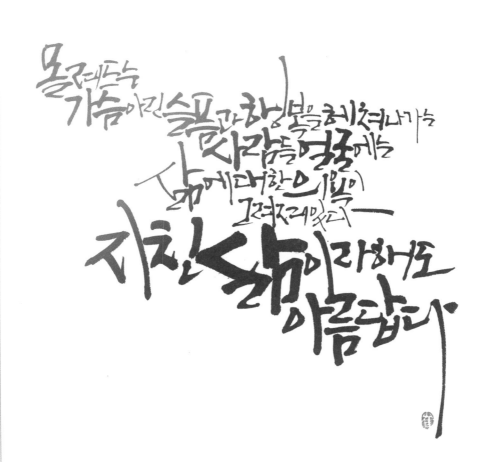

물 건너듯는
가슴 아린 슬픔과 행복을 헤쳐 나가는
사람들 열중에는
삶에 대한 의욕이
그려지며 있으니—

지친 삶이라 해도
아름답니다

# 붓의 굵기에 따른 작품 구성

여러 단어와 문장을 중붓과 세필로 각각 연습해보았다면, 이번에는 굵기가 다른 붓을 한 면에 같이 써보면서 표현해볼까요? 주제가 되는 혹은 느낌을 강조하고 싶은 단어나 문구는 크게 쓰고 나머지 부분은 세필로 작게 써서 서로 조화롭게 표현해보는 작업입니다.

어떤 레이아웃으로 표현할지 어떤 느낌으로 표현할지는 이해하고 생각해보는 시간을 갖으면서 천천히 고민해봅니다. 그리고 표현해봅니다.

**POINT** 강조하고자 하는 글씨와 설명이 필요한 글씨를 나누고 레이아웃 잡기

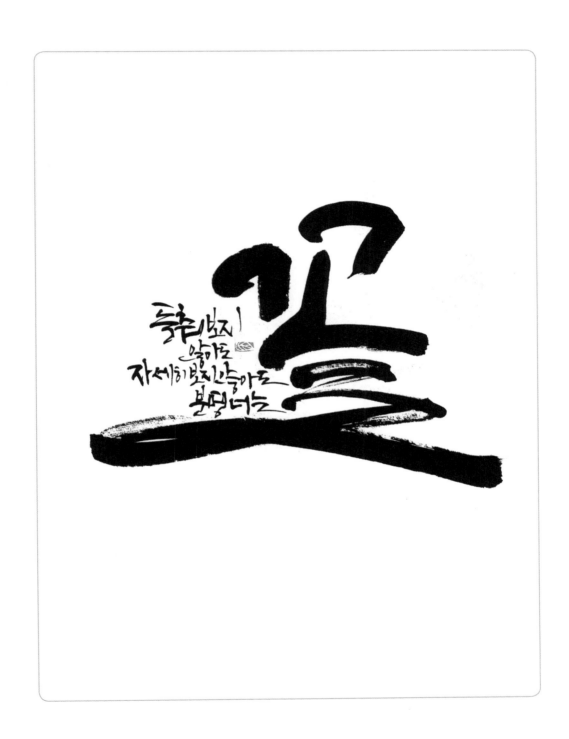

꽃

눈여겨보지
않아도
자세히 보지 않아도
분명 너는

행복

나눌수있다면
더 좋은소식이죠

좋았소사
나눌수있다면
라좋았소식이지

작품에 있어 여백은 먹과 종이, 즉 흑과 백이라는 상관관계 안에 있습니다.
글씨를 쓰다 보면 면을 꽉 채워야 한다는 생각에 빈 공간을 그냥 내버려두지 않습니다.
특히 장문이 들어가면 더욱 그렇습니다.
여백은 꼭 채움을 필요로 하는 공간이 아니라 숨을 쉴 수 있게 만들어주는 공간입니다.
여백은 사람들에게 읽을 필요 없는 공간이 아니라 점, 획을 돋보이게 해주는 읽히는 공간입니다.
여백과 채움을 어떻게 하느냐에 따라 구성이 좋은 혹은 완성도 있는 작품이 나옵니다.
붓이 닿지 않은 공간까지가 작품인 것입니다. 글씨를 쓸 때 작가의 의도에 따라 다 채우기도 거의 안 채우기도 하는데, 오랜 시간 연습이 되지 않으면 채움과 비움을 잘 조절하기 힘듭니다.
전체적인 완성도를 높이기 위해서는 여백의 개념을 잘 이해해야 합니다.

# 간단한 먹 번짐(발묵) 효과

먹물은 물과 만나 진하기를 조절할 수 있습니다.

먹 번짐 혹은 먹의 농도 조절로 훌륭한 작품을 만드는 사람들을 보면 감탄이 절로 나옵니다. 글씨를 그냥 쓰기에도 벅찬데, 농도까지 조절 하려니 갈 길이 멀기만 하죠. 발묵(먹물의 번짐)은 글씨를 멋지게 만들 수도 있지만 지저분하게 만들 수도 있습니다. 생각같이 한 번에 좋은 효과를 보기는 어려운 기술입니다.

이런 번짐의 조화는 먹물과 물의 계량을 맞춘다고 나오는 것이 아닙 니다. 제대로 된 발묵은 호흡과 필력이 생겨야 하는 것입니다. 먹을 조 절하는 것은 속도와 함께 글씨의 변화를 꾀하는 최고의 기술이기 때 문입니다. 농도의 조절은 콘셉트에 맞는 많은 표현들이 가능하므로 많은 연습을 통해 본인만의 발묵 기술을 익혀야 합니다.

깨끗이 씻은 붓끝에 먹물을 묻히고 접시에 붓을 대가며 물과 먹물이 자연스럽게 스며들게 만듭니다.

먹색을 표현(발묵)함에 있어 연습지로 많이 쓰이는 화선지는 먹물이 말랐을 때 처음보다 색이 연해집니다. 진하다 싶은 정도로 먹색을 조

절해야 의도한 먹색이 나올 수 있습니다.

글씨를 쓰기 전이나 후에 물을 한두 방울 떨어뜨리거나 혹은 뿌리는 방식으로 먹물의 번짐을 표현하기도 합니다. 여러 가지 방법을 다양하게 연습해보고 나만의 감성을 표현해내는 방법으로 활용합니다.

 **TIP** 발　묵 - 먹물이 번져 퍼지게 나타내는 기법으로 선을 쓰지 않아도 자유로운 형상이 나타남

삼묵법 - 발묵 중 붓 터치 한 번으로 농묵(濃墨: 진함), 중묵(中墨: 중간), 담묵(淡墨: 옅음) 의 효과를 내는 방법

 **POINT** 먹 번짐 - 붓에 물과 먹물이 자연스럽게 스며들게 하여 번짐의 효과를 준다.

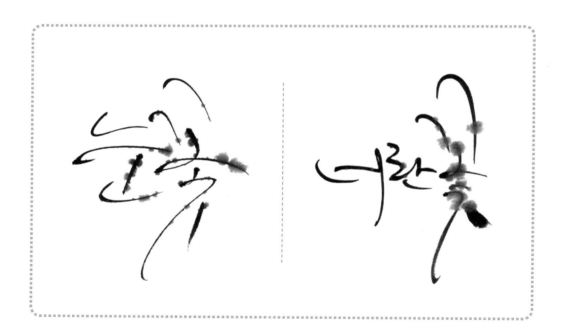

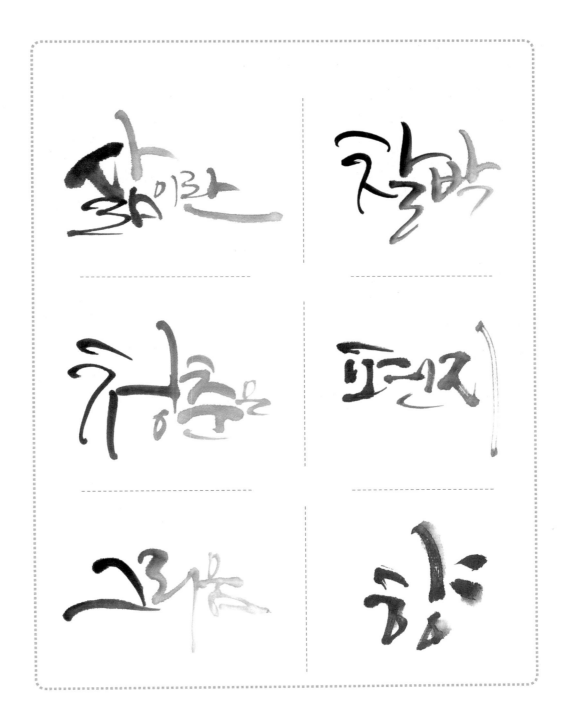

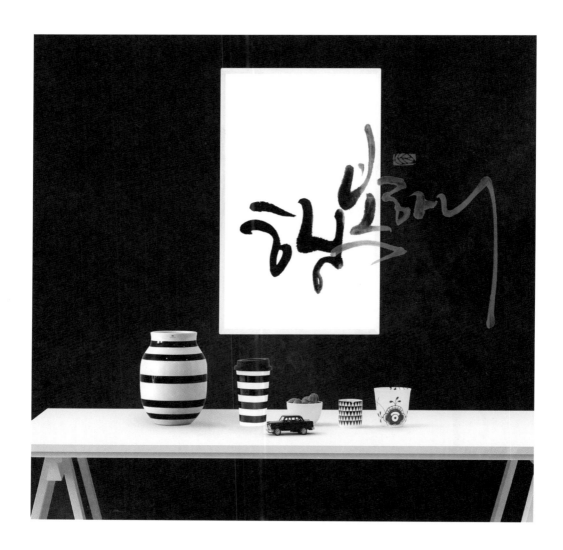

Part 6

다양한 도구와 재료를
이용해보자

앞서 설명했듯이 캘리그라피는 문방사우 외에 붓이나 종이를 대신하는 다양한 도구와 재료가 사용됩니다. 다양한 도구나 재료의 사용은 캘리그라피에서 꼭 필요한 요소입니다. 어떤 도구들은 붓이나 화선지(연습지)보다도 훨씬 더 함축적으로 느낌을 표현하고 전달하기도 합니다. 억지로 표현하려고 하지 않아도 재료나 도구에서 오는 자연스러움이 있죠. 붓은 기본이 되므로 가장 많은 시간을 들여 연습하도록 하고 그 외에 다양한 도구들도 익숙하게 활용하여 콘셉트에 따른 나만의 독특한 표현들을 만들어보는 것은 어떨까요.

## 붓 대신
# 칫솔과 화장 붓으로

칫솔과 화장 붓 등은 붓보다 조금 거칠고 강한 표현이 가능하고 갈필 (여백이 나오는 획)의 효과도 낼 수 있습니다.

같은 재료라 하더라도 힘과 방향을 어떻게 하느냐에 따라 다양한 글씨가 나옵니다. 칫솔에 먹물을 묻힐 때 칫솔 끝에만 살짝 묻히는 것보다 면 전체에 골고루 묻혀 쓰면 글씨를 더 강하게 표현할 수 있습니다. 칫솔이나 화장 붓 등은 속도와 힘을 잘 조절해야 연습지가 찢어지지 않습니다. 힘 조절이 어려울 경우에는 A4용지, 이합지나 도화지 등에 써보는 것도 좋은 방법입니다.

**POINT** 칫솔로 글씨 쓰기 - 속도와 힘을 조절하기, 연습지 혹은 A4용지, 도화지 등에 써보기

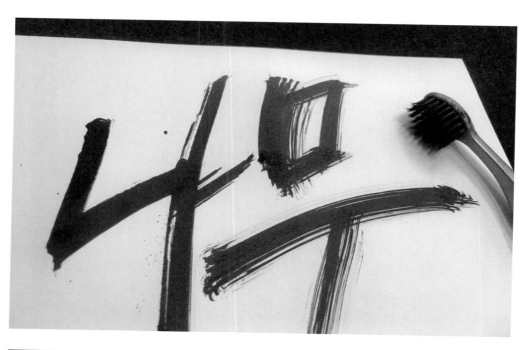

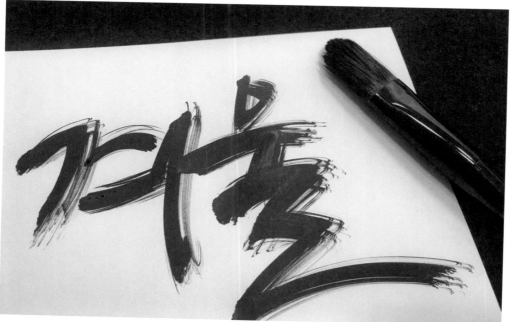

칫솔

화장 붓

## 23일째

붓 대신
# 나뭇가지와 나무젓가락으로

나뭇가지나 나무젓가락은 머금고 있는 먹물의 양이 적어 자주 먹물을 묻혀줘야 하는 번거로움이 있지만 특성을 잘 살리면 재미있는 획을 구사하기에 좋습니다.

나뭇가지는 꺾인 부분에 따라 획이 두 개나 세 개로 동시에 나올 수 있습니다. 가는 나뭇가지의 사용은 세필의 가는 획 이상의 건조한 표현도 가능하고 꾸준히 가는 획을 구사하기에 좋습니다. 나뭇가지를 하나만 가지고 사용할 필요는 없습니다. 하나를 계속 사용하다 보면 먹물의 아교성분으로 먹물이 붙어 처음의 독특한 획이 나오지 않습니다. 자주 바꿔가며 여러 모양을 가지고 글씨를 써보면 글씨의 또 다른 멋을 느낄 수 있습니다.

나무젓가락은 여러 개를 준비하여 방향을 바꿔가며 써봅니다. 바닥면을 한꺼번에 사용하기도 하고 모서리를 사용하여 펜의 느낌을 줄 수도 있습니다. 굵기가 다른 표현이 가능하다는 것이죠. 자연스러운 갈필의 효과도 낼 수 있습니다. 아날로그적인 감성을 느낄 수 있는 재미있는 작업입니다.

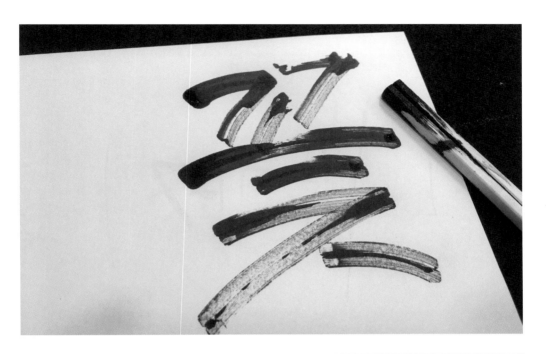

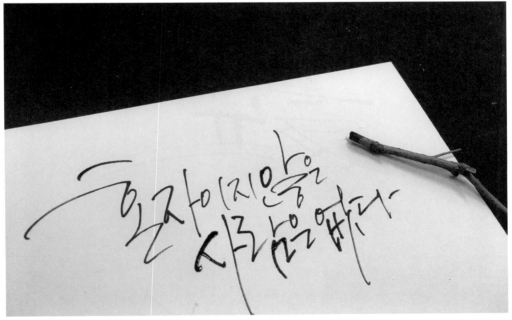

 나뭇가지

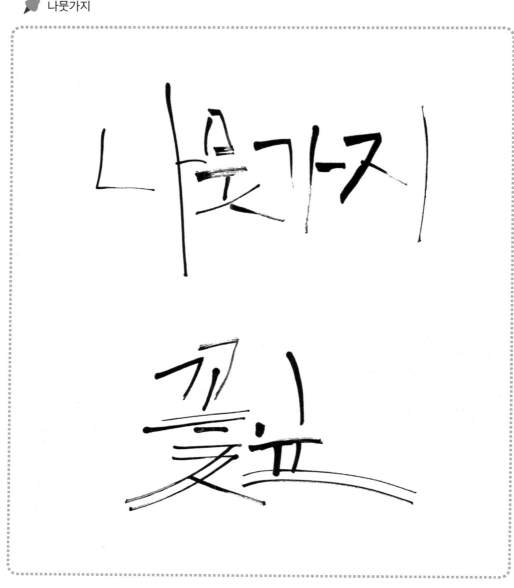

POINT 나뭇가지, 나무젓가락으로 글씨 쓰기 - 먹물을 자주 묻혀가며 방향을 바꿔가며 사용

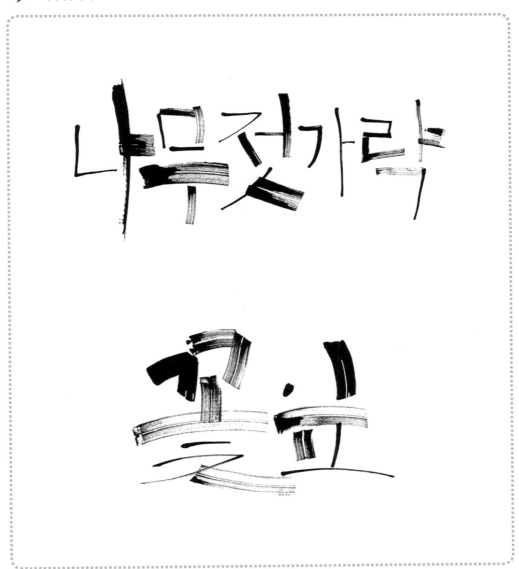

행복드려요!

## 붓 대신
# 면봉과 스펀지로

면봉은 일정한 굵기의 획이 나옵니다. 붓과 펜의 중간 정도 느낌으로
편하게 글씨를 쓸 수 있죠. 면봉은 솜이 있어 먹물을 약간은 머금고 있
기 때문에 나무젓가락보다는 조금 오래 글씨를 쓸 수 있습니다.

스펀지는 여러 종류가 있으므로 손에 잘 잡히는 크기로 사용합니다.
집에서 쓰는 화장용 스펀지를 사용해도 됩니다. 꾹 눌러서 쓰느냐 힘
을 조금 빼고 쓰느냐에 따라 재미있고 다양한 획이 나타나므로 콘셉
트에 따라 다양하게 연습해보는 것이 좋습니다.

면봉도 스펀지도 먹물의 양을 잘 조절해야 합니다.

**POINT** 면봉과 스펀지로 글씨 쓰기 - 먹물의 양을 조절해가며 다양한 획을 구사해본다.

연애
편지

속도와 호흡

연애
편지

# 25<sub>일째</sub>

## 붓 대신
## 붓펜으로

보통 봉투나 엽서처럼 간단히 작업해야 하는 곳에 많이 쓰이는 붓펜
은 휴대하기가 좋아 상황에 맞게 붓을 대신해서 사용합니다.

붓펜을 사용할 때도 붓을 사용하듯이 세워 사용하는 것이 좋습니다.
펜을 쓰듯이 눕혀 쓰면 그나마도 좋은 획이 나오기 어렵습니다. 휴대
용 세필이라고 생각하면 됩니다.

붓펜 연습을 많이 한다 하여 바로 큰 글씨를 잘 쓰거나 획의 질이 좋
아지는 데는 어려움이 있으나 작은 글씨를 써야 할 때 혹은 휴대할 때
는 붓펜만큼 유용한 것도 없지요.

**POINT** 붓펜 - 쿠레타케 붓펜 24호(가는 붓) 22호(중간 붓) 25호(굵은 붓) 61호(실버) 60호(골드),
펜텔 붓펜 등
휴대가 간편. 작은 글씨 쓰기에 좋다. 그러나 굵기나 크기 변화는 크지 않다.

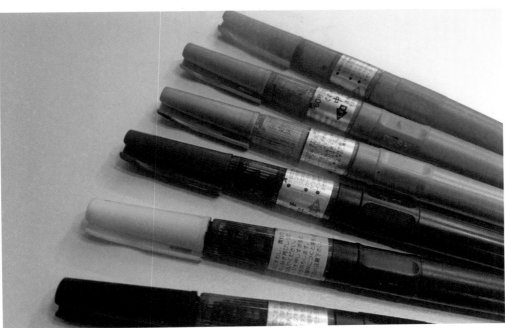

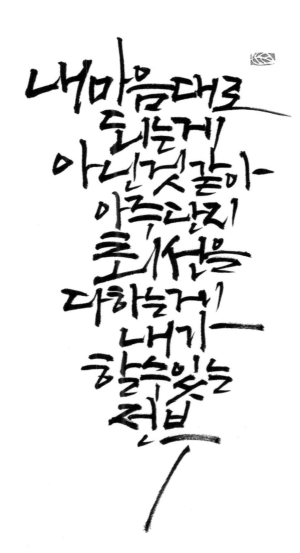

내마음대로
되는게
아닌것같아
아주난지
최선을
다하는게
내가
할수있는
전부

내마음대로
되는게
아닌것같아~
아주단지
최선을
다하는게
내가~
할수있는
전부

그대에게
네 마음을 비우고 울리돌제
남들이 말하는
훌륭하고 마음 담은게 아니라
나자신을 그대로
드러내 보이는 그런
사람이 되도록 말이지

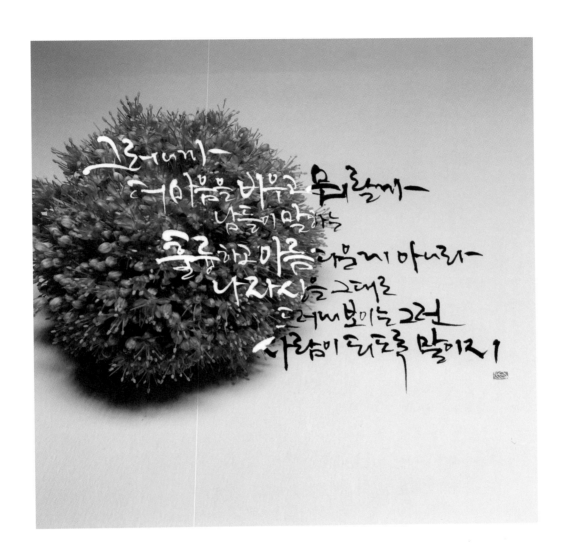

그대에
그 마음을 바꾸고 몰랐네
남들이 말하는
훌륭한 마음 갖음이 아니라
나자신을 그대로
그대 보이는 그런
사람이 되도록 말이지

## 붓 대신
# 다양한 색붓펜 혹은 필기구로

검정색 붓펜은 쿠레타케 붓펜이나 펜텔 붓펜을 주로 사용하지만 색이 있는 붓펜도 다양하게 쓰이고 있습니다. 색이 들어 있는 붓펜은 글씨에 색을 넣을 수 있고 시간과 공간의 제약이 덜하다는 장점이 있습니다. 붓을 대신하여 용도나 콘셉트에 맞게 다양하게 사용하면 되겠죠.

그 밖에 필기구로 사용하고 있는 펜 등도 멋진 글씨를 쓰는 데 훌륭한 도구가 됩니다.

마찬가지로 되도록 세워 쓰세요. 그러면 훨씬 부드러운 획, 속도감 있는 획을 구사할 수 있습니다.

조금씩 변화를 주면서 재미있는 글씨를 완성해보죠.

**POINT** 색 붓펜 - ZIG STELLA, STEDTLER marsgraphic 3000 duo, ZIG CLEAN COLOR, 펜텔 컬러붓펜, 아카시아 붓펜
일반 펜 - 네임펜, 페인트 마카, 플러스펜, 에딩펜 등
휴대가 간편, 작은 글씨에 유용, 글씨와 색을 콘셉트에 맞게 표현

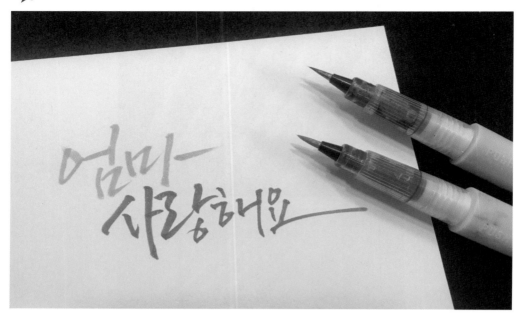

STEDTLER marsgraphic 3000 duo

ZIG STELLA 와 CLEAN COLOR

STEDTLER marsgraphic 3000 duo 와 ZIG CLEAN COLOR

💬 ZIG CLEAN COLOR 와 아카시아 붓펜

💬 네임펜

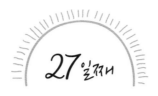

## 27<sub>일째</sub>

붓 대신
# 파스텔과 유리용 색연필로

도구의 활용은 캘리그라피의 재미적인 요소를 갖기에 충분합니다. 그 재미적인 요소는 단지 예쁜 글씨를 쓰기 위함보다는 솔직하고 다양한 느낌을 표현할 수 있다는 것이죠.

붓을 대신하는 여러 가지 도구들을 연습하고 표현하더라도 결국은 글씨 기본 골격을 유지하며 쓰는 것이 중요합니다. 붓을 대신하는 도구의 마지막으로 그림 도구로 쓰이는 파스텔과 유리용 색연필로 글씨를 써보도록 하죠.

**POINT** 파스텔, 유리용 색연필 - 속도나 획의 질을 기대하기는 어려우나 아날로그적인 감성표현에 좋다.

오일파스텔

유리용 색연필

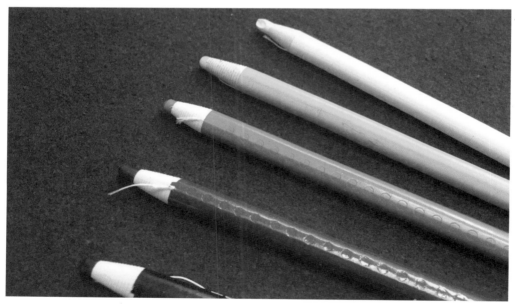

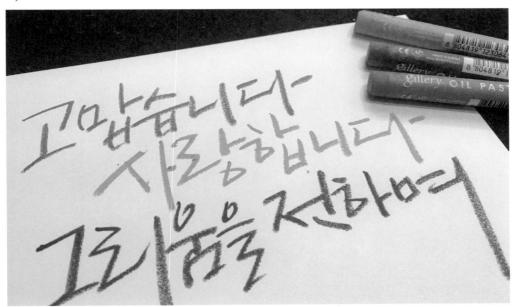

Part 7

이제부터는 내 작품을

글자의 기본을 배우고 붓을 들어 연습해보는 만만치 않은 시간들이었죠.

이제 글씨를 다양한 생활용품에 응용해보겠습니다.

여기에서는 글씨를 처음 써보는 사람들을 위해 그리고 컴퓨터 작업을 조금 낯설어하는 분들을 위해 컴퓨터 작업을 최소화한 작품을 위주로 살펴보겠습니다.

포토샵이나 일러스트를 더 익히면 리터치 기능뿐 아니라 상업적인 용도의 활용을 더 많이 할 수 있습니다.

# 캘리그라피를 응용한 종이컵

많은 소품들 중에 종이컵은 손쉽게 만들어 생활에 다양하게 쓸 수 있는 생활용품입니다.

종이컵에 캘리그라피를 응용하는 것은 두 가지 방법이 있습니다.

글씨를 써서 인쇄업체에 맡기는 방법과(단체가 사용하는 경우에 많이 쓰임), 컵에 직접 글씨를 써서 하나뿐인 나만의 컵을 만드는 방법이 있습니다.

첫 번째, 인쇄업체에 맡기는 방법입니다.

컵에 인쇄할 글씨를 씁니다. 하나의 이미지가 되도록 글씨를 쓰면 자연스러운 글씨 디자인이 되겠죠. 보통 단체에서는 로고나 슬로건을 넣기도 합니다. 글씨를 다 쓴 후에는 스캔을 합니다. 간단한 포토샵을 이용하여 지저분한 여백을 지웁니다. 컵의 종류에 따라 크기를 고른 후 컵 인쇄업체에 맡기면 나만의 컵이 완성됩니다. 포토샵을 이용하여 글씨에 컬러를 넣을 수도 있으니 다양하게 디자인해보면 좋겠죠.

두 번째, 컵에 직접 글씨를 쓰는 방법입니다.

붓, 붓펜, 필기구 등 다양한 도구로 레이아웃을 잘 생각하여 글씨를 씁니다.

여기서는 두 번째 방법으로 캘리그라피 컵을 완성해봅니다. 면이 아닌 곡선에 글씨를 써야 하는 어려움이 있으므로 쓰고자 하는 문구를 연습지에 연습한 후에 글씨를 써서 완성합니다.

 POINT 캘리그라피 종이컵

- 인쇄를 할 경우 : 쓴 글씨를 스캔 받기. 포토샵으로 글씨 정리하기. 종이컵 인쇄업체에 맡기기.
- 직접 글씨를 쓸 경우 : 정한 문구를 레이아웃을 생각하며 연습. 붓펜 등 여러 도구를 이용하여 직접 종이컵에 써서 완성.

한국캘리그라피협회 인쇄 종이컵

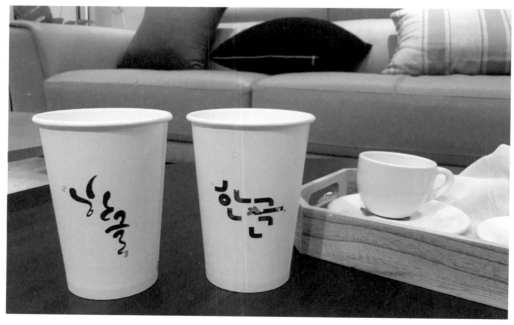

🗨️ 직접 글씨를 쓴 종이컵

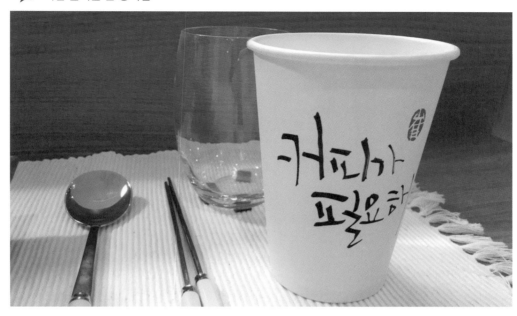

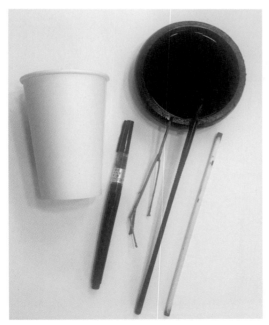

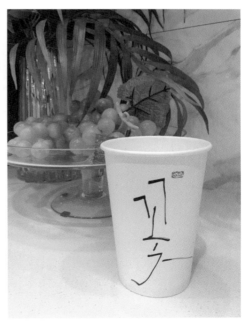

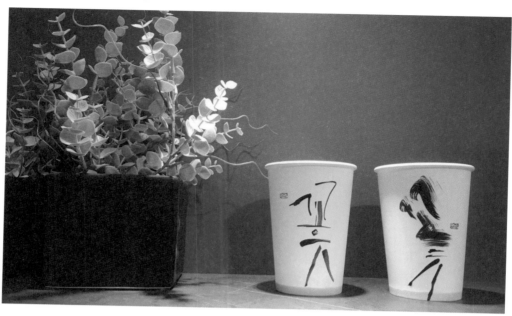

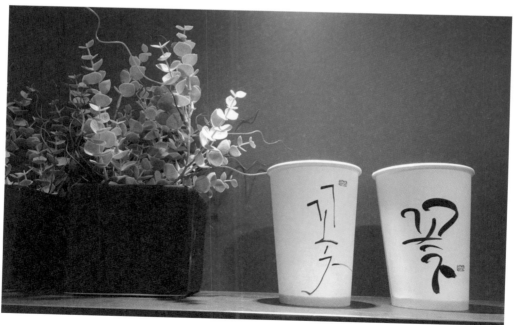

직접 글씨를 쓴 종이컵

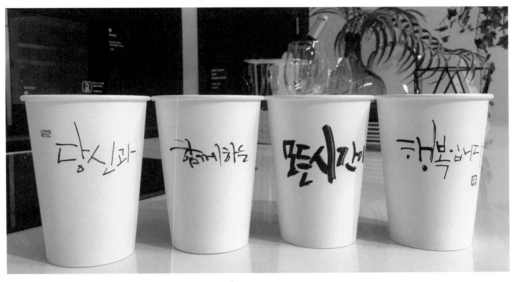

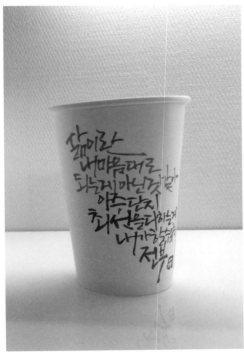

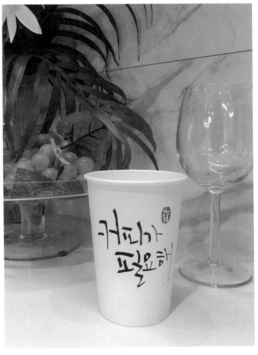

# 캘리그라피를 응용한 머그컵

머그컵은 잔의 역할도 하지만 연필꽂이나 디스플레이 등의 다양한 역할도 하죠. 캘리그라피 머그컵도 종이컵과 마찬가지로 인쇄하는 것과 직접 써서 완성하는 두 가지가 방법이 있습니다.

인쇄하는 경우에는 포토샵을 이용하여 글씨에 컬러를 넣을 수도 있고, 사진에 글씨를 올리는 작업도 가능합니다.

컵 위에 바로 글씨를 쓰는 경우에는 페인트 마카나 에딩펜을 이용합니다. 이때 열로 굽지 못하므로 힛툴로 완전히 건조시켜줍니다. 여러 가지 컬러를 이용하여 글씨를 쓰면 나만의 재미있는 머그컵이 완성됩니다.

**POINT** 캘리그라피 머그컵

- 인쇄를 할 경우 : 쓴 글씨를 스캔 받기. 컬러를 넣거나 사진에 글씨를 올리는 작업.
  컵의 종류를 고른 후 인쇄업체에 맡김.

- 직접 글씨를 쓸 경우 : 문구를 정한 후 레이아웃을 생각하며 연습.
  페인트 마카나 에딩펜 등으로 글씨를 쓴 후 힛툴로 완전히 건조.

인쇄한 머그컵

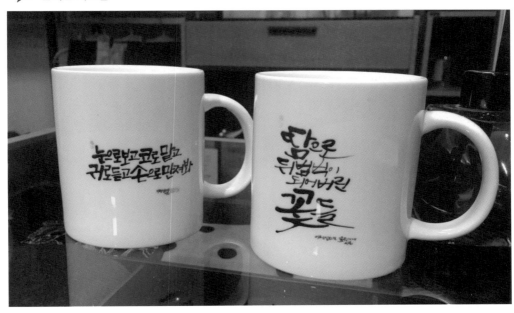

직접 글씨를 쓰기 위한 재료와 도구

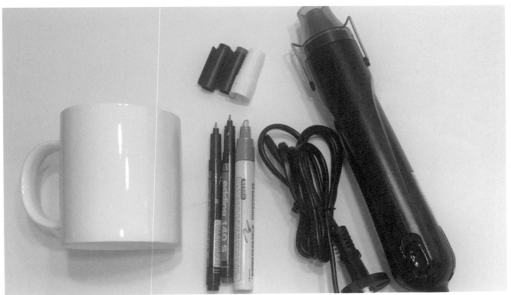

직접 글씨를 쓴 머그컵

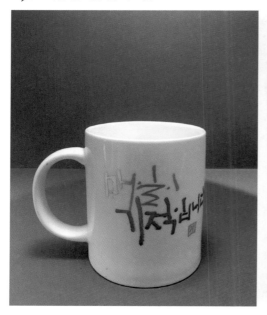

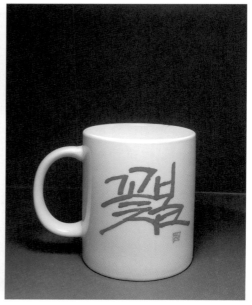

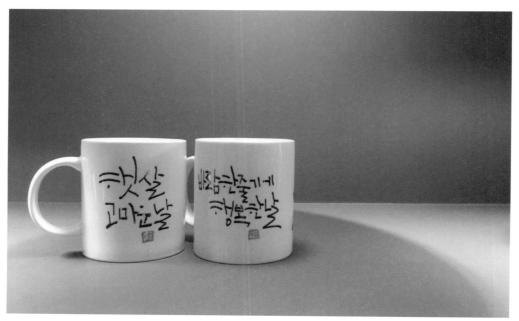

# 캘리그라피를 응용한 양초

원형 혹은 사각 양초에 글씨를 쓴 캘리그라피 양초는 인테리어 효과가 뛰어납니다.

보통은 길이 15cm 내외의 양초를 많이 사용하지만 용도나 취향에 맞게 준비하면 되겠죠. 정해진 문구를 연습지에 씁니다. 글씨는 양초의 크기보다 작게 쓰되 상하좌우의 여백을 두면서 레이아웃을 잡습니다. 글씨를 오린 후 힛툴이나 다리미를 이용하여 양초에 붙입니다. 문구나 용도에 맞게 압화 등을 함께 작업해도 좋습니다.

**POINT** 캘리그라피 양초 - 양초 크기보다 작게 연습지에 글씨를 써서 오린 후 힛툴이나 다리미를 이용하여 양초에 붙임.

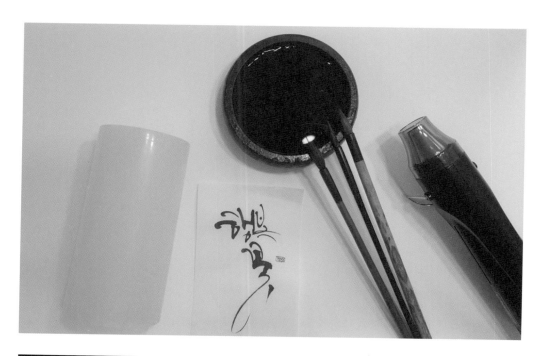

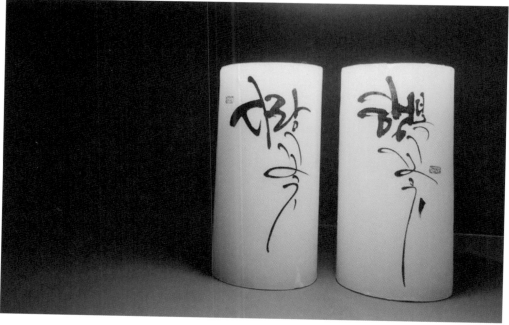

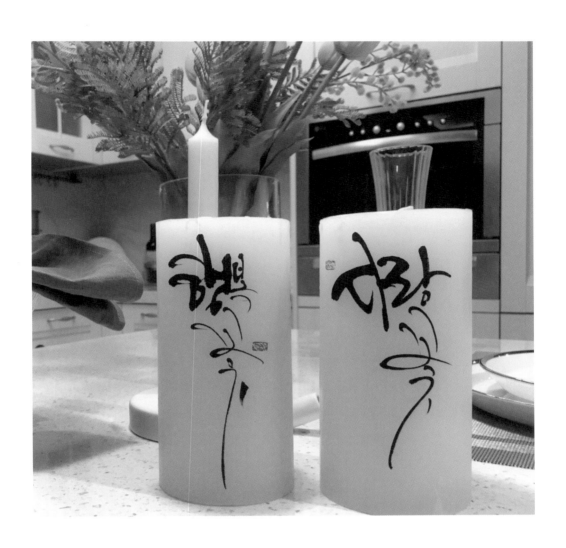

# 31일째

# 캘리그라피를 응용한 액자

액자는 사이즈와 프레임에 따라 종류가 다양합니다.

우선 글씨와 잘 어우러질 수 있는 액자를 선택합니다.

액자는 글자 수가 너무 많으면 글씨가 작아져 포인트가 잘 잡히지 않습니다. 또 글씨가 한 번에 읽히지 않죠. 되도록 함축적으로 문구를 정리한 후 레이아웃을 잡습니다. 글씨를 쓰고 완성한 후에 액자에 끼워 완성합니다. 드라이플라워나 압화를 이용하여 글씨를 더 돋보이게 할수도 있습니다. 액자는 인테리어 소품 외에도 훌륭한 캘리그라피 작품이 됩니다.

 **POINT**  캘리그라피 액자 - 150g~200g 정도의 종이를 액자크기로 자르기.
정리한 문구를 액자 사이즈에 맞게 레이아웃을 잡아 쓰기.
액자에 끼워 완성하기.

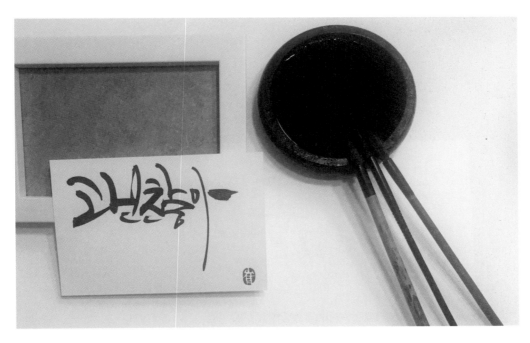

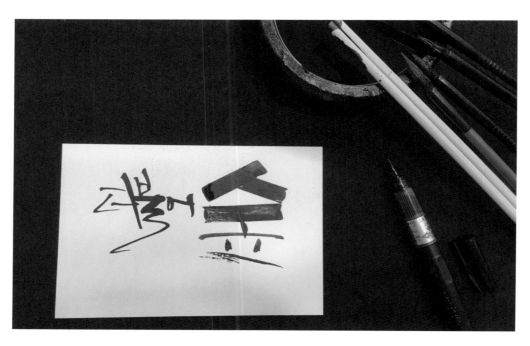

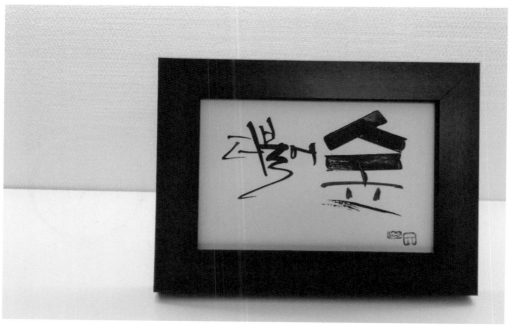

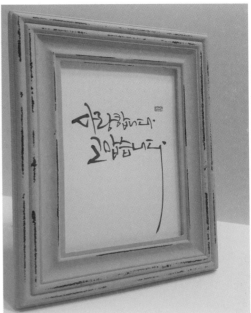

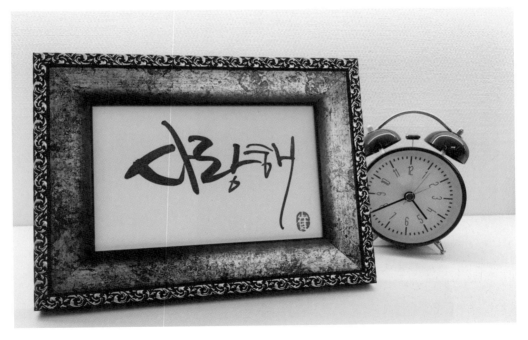

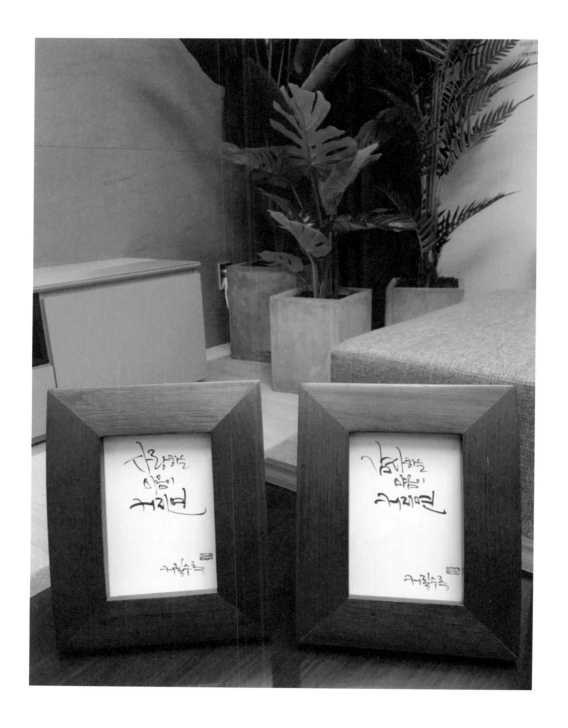

# 캘리그라피를 응용한 시계

시계도 컵과 마찬가지로 글씨를 넣는 방법이 여러 가지가 있습니다.

글씨 데이터를 업체에 맡겨 캘리그라피 시계를 완성하기도 하고 완성

되어 있는 시계에 바로 글씨를 쓰기도 합니다.

여기서는 완성되어 있는 시계에 바로 글씨를 써서 완성하는 작업을

해보겠습니다.

바로 글씨를 써야 하므로 플라스틱류나 종이로 만들어진 것을 구입합

니다. 재료에 따라 페인트, 마카 등을 사용해도 되고 먹물로 직접 글씨

를 써도 됩니다.

글씨가 너무 많거나 진하면 초침 시침 등이 안 보일 수 있으므로 여백

을 충분히 남기고 글씨를 쓰도록 해야겠죠. 글자 수가 많을 때는 흐리

게 혹은 작은 글씨로 완성해줍니다.

**POINT** 캘리그라피 시계 - 플라스틱류 시계는 페이트 마카로, 종이류로 만든 시계는 붓이나 펜 등으로
작업.
시침 분침이 가려지지 않게 여백을 주면서 가늘게 혹은 흐리게 완성.

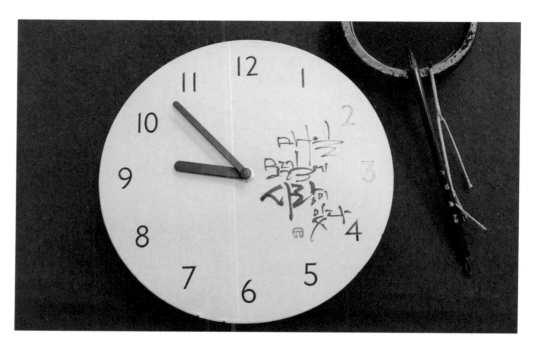

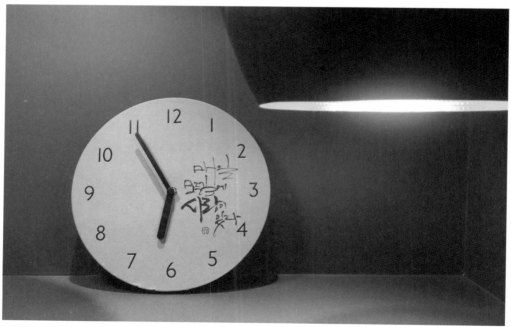

# 33일째

# 캘리그라피를 응용한 텀블러

머그컵과 함께 환경보호의 일환으로 텀블러를 많이 사용합니다.

텀블러에 글씨를 넣어 나만의 캘리그라피 텀블러를 완성해볼까요.

글씨를 써서 끼워 넣을 수 있는 텀블러를 준비합니다. 종이는 텀블러의 크기와 모양에 따라 살짝 부채꼴 모양으로 재단합니다. 재단된 종이에 글씨를 써 넣는 작업을 합니다. 컵과 마찬가지로 텀블러도 곡선이므로 전체에 다 쓰기보다 조금 좁게 씁니다.

글씨 문구에 따라 다양한 레이아웃을 잡아 재미있게 디자인해봅니다.

**POINT** 캘리그라피 텀블러 - 부채꼴 모양의 텀블러 안 속지를 재단.
여백을 두며 적당한 크기로 글씨를 써서 텀블러 안에 넣어 완성.

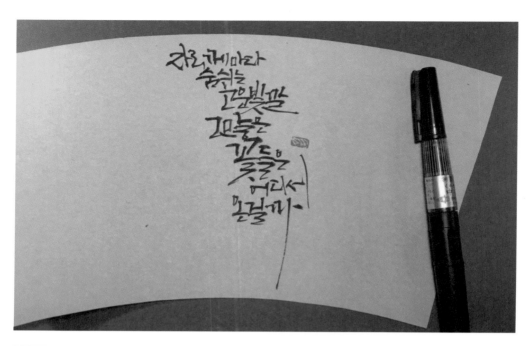

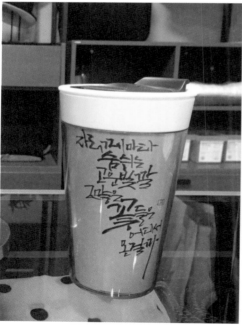
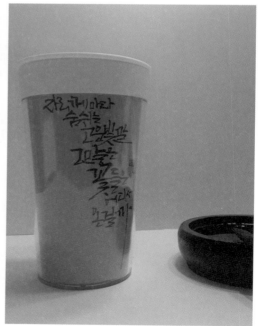

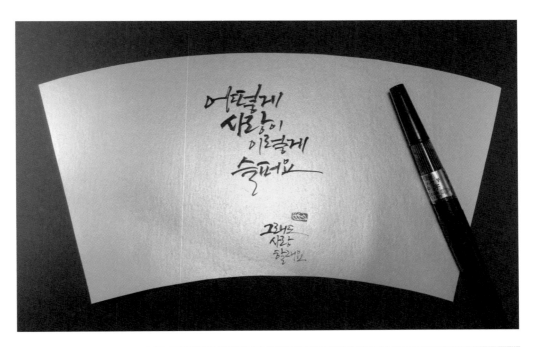

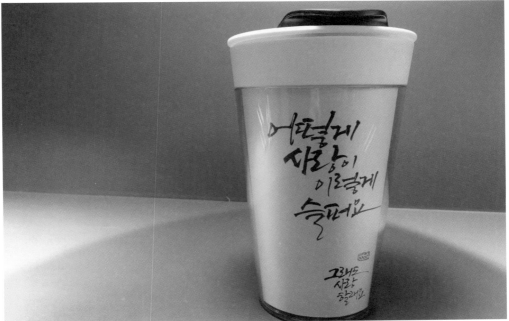

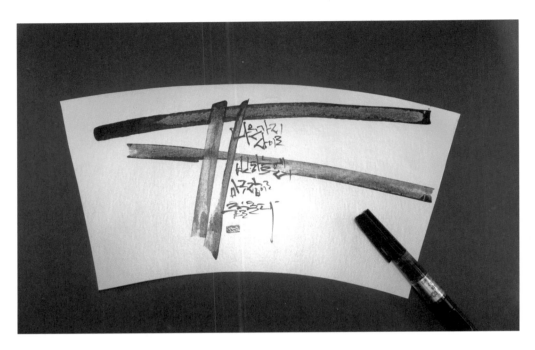

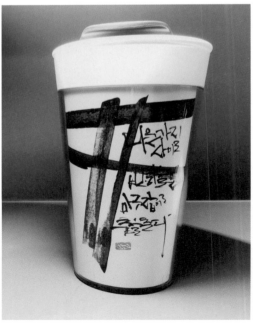

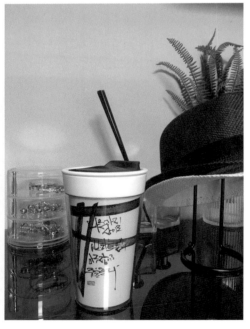

# 34일째

## 캘리그라피를 응용한 부채

여름 필수품 부채입니다. 한지로 되어 있는 부채에 먹으로 글씨를 쓰면 은근한 매력이 느껴지죠.

접었다 펴는 접선과 접었다 펼 수 없는 둥근모양의 부채에 글씨로 멋진 작품을 만들 수 있습니다.

나비선 등 둥근 부채는 부챗살이 두껍기 때문에 주의하여 글씨를 씁니다.

모양과 크기에 따라 종류가 다양한 접선은 빗살이 비교적 가늘기는 하지만 속도를 내는 획을 구사할 경우 조심히 씁니다. 글씨를 쓰지 않는 손으로는 빗살을 펴가며 글씨를 써야겠죠.

나만의 멋진 부채를 완성해볼까요?

 **POINT** 캘리그라피 부채 - 문구에 맞는 레이아웃을 잡아 부채살을 조심해가며 작업.

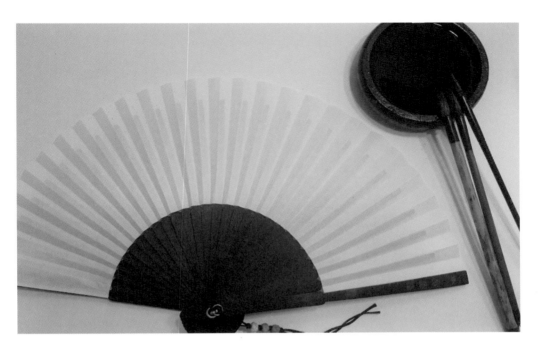

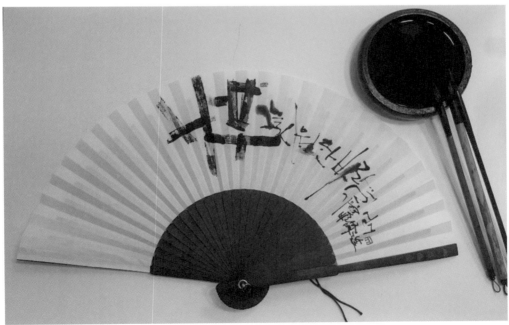

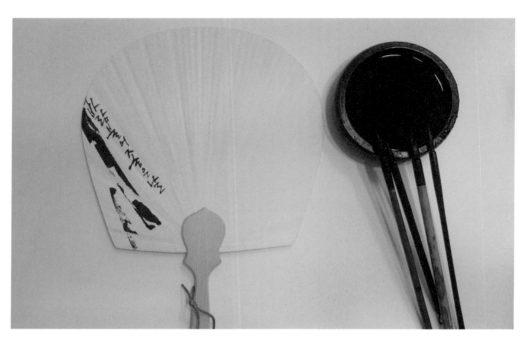

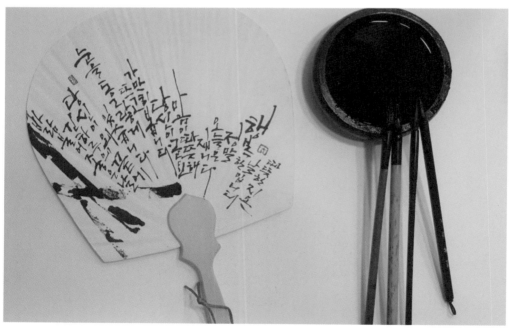

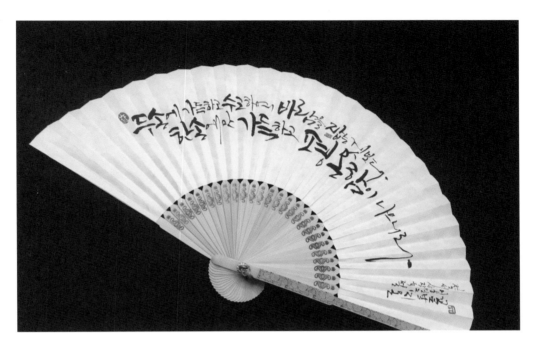

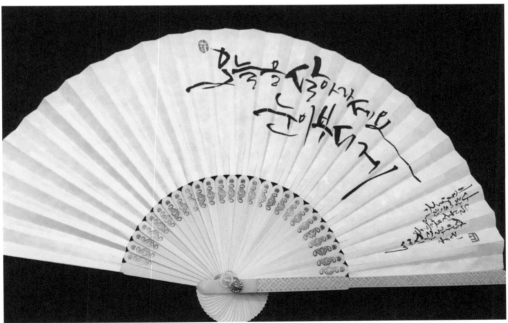

# 캘리그라피를 응용한 라벨지

라벨지는 테이프 작업이 되어 있어 커버 장식이나 네임텍 등에 자유롭게 활용할 수 있습니다. 폰트로 많이 쓰기는 하지만 캘리그라피를 이용하면 더 정감 있는 작업이 되겠죠. 보통 A4를 많이 이용하므로 세필이나 펜 등을 이용하여 자유롭게 쓸 수 있습니다.

크라프트 라벨지나 색 라벨지를 이용하여 글씨를 쓴 후에 완성하려는 소품에 붙여 활용합니다.

 **POINT** 캘리그라피 라벨지 - A4 라벨지를 이용하여 생활에 필요한 네임텍으로 활용.

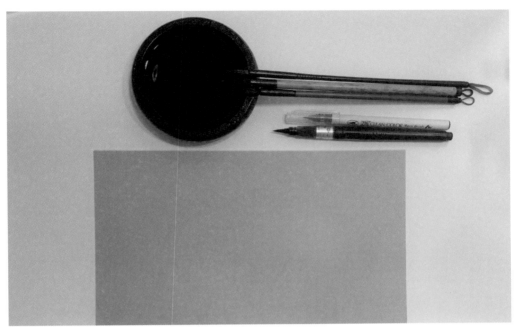

# 36일째

# 캘리그라피를 응용한 책갈피

캘리그라피 책갈피는 작업이 간단하면서도 유용하게 사용되는 아이템입니다.

각 책의 주제가 되는 문구나 감동적인 문구를 선택하여 단 하나뿐인 책갈피를 만들어보는 거죠.

잘 구겨지지 않게 하려면 200g 이상의 종이를 써야 합니다.

먹물을 묻혀 써도 되고 붓펜 등 다양한 도구들을 이용하여 멋진 책갈피를 완성해보세요.

 **POINT** 캘리그라피 책갈피 - 크기에 맞게 재단한 책갈피에 붓, 붓펜 등의 도구로 글씨를 써서 완성.

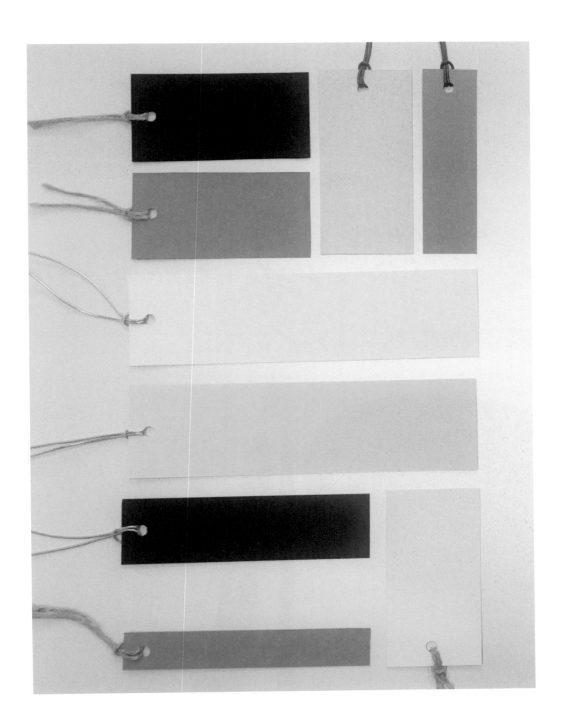

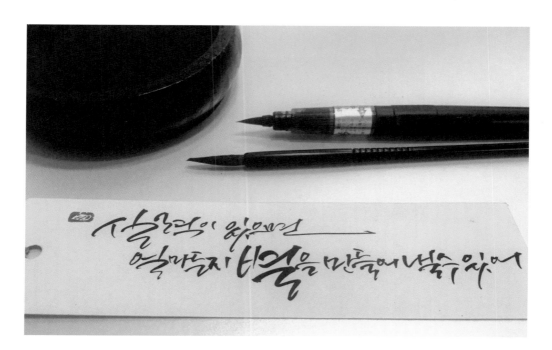

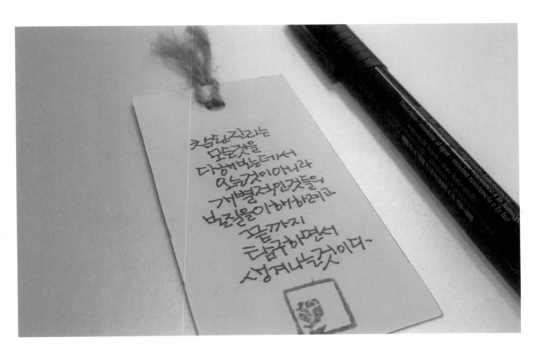

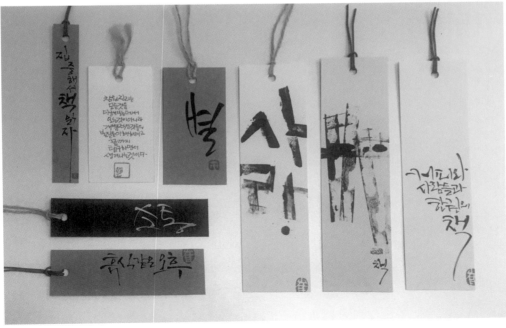

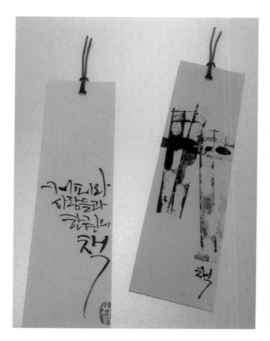

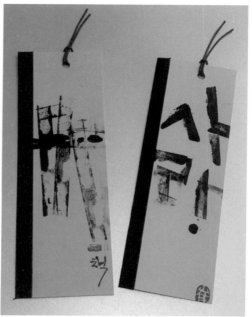

# 캘리그라피를 응용한 봉투

캘리그라피 봉투는 결혼식, 설날, 생일 등 특별한 날에 직접 쓴 따뜻한
글씨로 마음을 전할 수 있습니다. 받는 사람을 생각하며 글씨를 쓰면
정성이 묻어나죠. 세필이나 붓펜을 이용하여 감사한 마음을 표현하거
나 재치 있는 문구를 써봅니다.

 **POINT**  캘리그라피 봉투 - 글씨 쓰기 알맞은 기성봉투를 준비.
받는 사람에게 전하고 싶은 특별한 문구를 세필 붓이나 붓펜 등을 이용하여
작업.

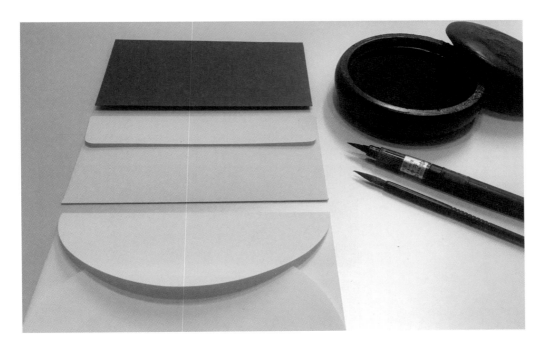

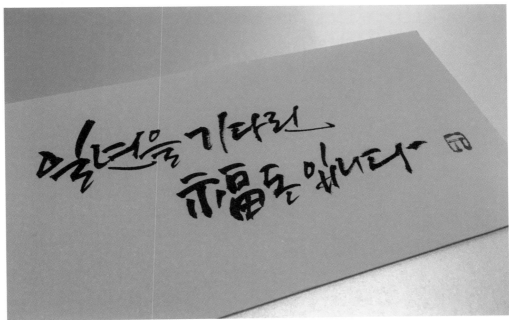

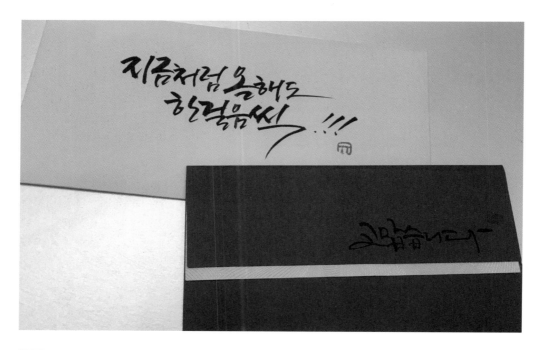

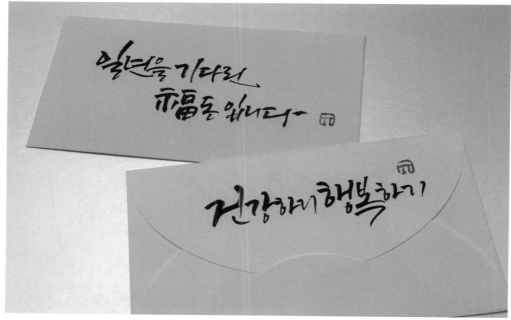

# 38일째

# 캘리그라피로 꾸민 조명

한지 조명은 분위기 있는 캘리그라피 소품이 됩니다.

한지 조명도 머그컵과 마찬가지로 만들어진 조명에 글씨를 바로 쓰거나 글씨를 스캔하여 업체에 맡겨 조명을 완성하는 두 가지 방법이 있습니다.

한지로 만들어진 조명에 붓으로 글씨를 바로 쓸 때는 한지의 두께나 재질을 잘 고려하여 농도를 조절하며 글씨를 씁니다. 여기서도 글자의 느낌 혹은 글자 수에 맞추어 레이아웃을 잘 생각해야 합니다.

조명에 글씨를 쓸 때는 글자 한 자 한 자를 보이게 하기보다 글자가 잘 어우러져 하나의 디자인이 되도록 쓰는 것이 좋습니다.

**POINT** 캘리그라피 조명 - 적당한 한지 조명을 구입.
조명 디자인에 따라 다양한 레이아웃을 잡아 글씨를 써서 완성.

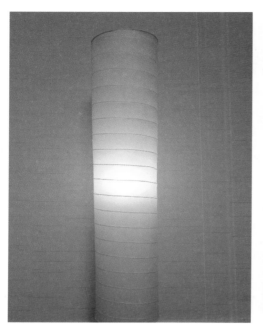

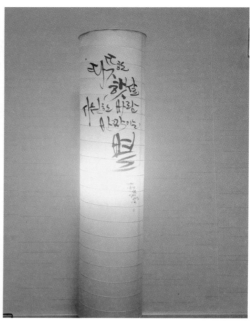

# 포토샵을 이용한 캘리그라피 응용

캘리그라피 재료는 문방사우에 컴퓨터까지 더해져 문방오우라 합니다. 컴퓨터 작업을 통해 글씨가 다양하게 쓰이기 때문이죠. 영화 타이틀, 드라마 타이틀, 책 타이틀은 많은 부분 캘리그라피로 되어 있고 글씨로 디자인된 많은 소품들도 역시 컴퓨터 작업을 거치는 것입니다.

이를 캘리그라피라고 생각하지 않는 이유는 컴퓨터 리터치를 통해 글씨를 다듬고 컬러를 입히고 스틸 컷 등과 합성을 했기 때문에 먹물을 사용했다고 생각하지 못하는 것이죠.

폰트가 예전보다 훨씬 다양해지기는 했지만 굵기나 속도의 획은 보통 폰트에서 가능하지 않기 때문에 캘리그라피가 많이 쓰입니다.

컬러를 입히거나 사진과 어우러진 캘리그라피는 보통 포토샵이나 일러스트에서 작업하지만 SNS, 휴대전화 등에서 사용할 때는 간단한 앱을 이용하기도 합니다.

POINT 캘리그라피와 사진 합성하기

|
포토샵 프로그램 열기

2
파일 > 열기

3
파일 > 열기 > 스캔 받은 글씨 열기
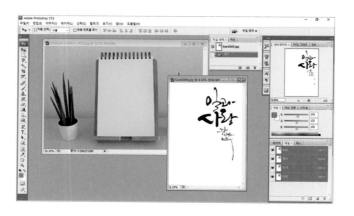

**4**

상단 메뉴 이미지 > 조정 > 레벨

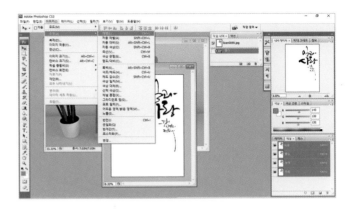

**5**

입력 레벨에서 글씨와 여백을 좌우로
움직이면서 조정

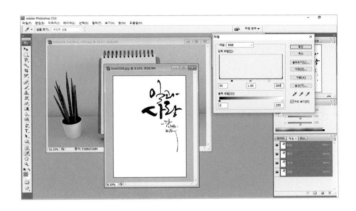

**6**

ctrl + 채널 > 글씨만 제외한 여백이
선택

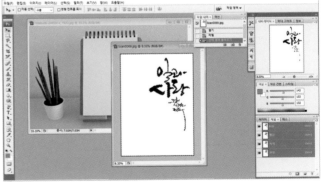

**7**

상단 메뉴 선택 > 반전

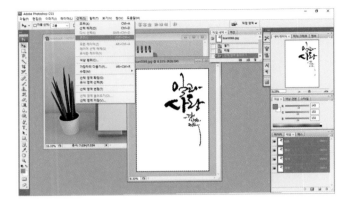

**8**

글씨만 선택

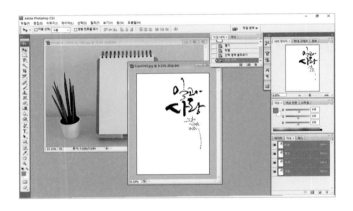

**9**

색상을 선택 > art + backspace
> 선택한 색상으로 바뀜

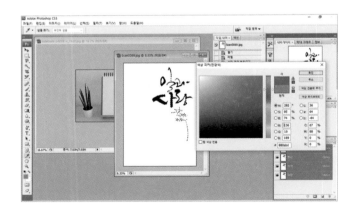

10

글씨 ctrl + c > 사진에 ctrl + v
> 사진에 글씨가 올라감

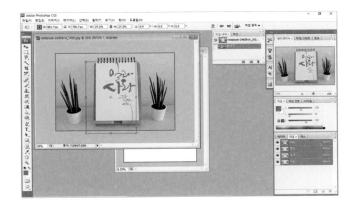

11

변형 적용

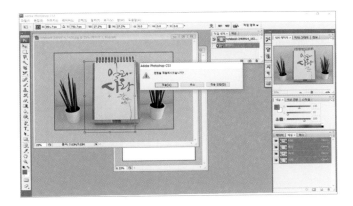

12

상단 메뉴 > 편집 > 자유변형
> 위치와 크기를 조정

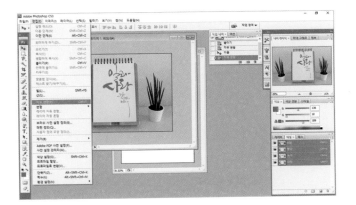

## 13

상단 메뉴 > 파일
> 다른 이름으로 저장

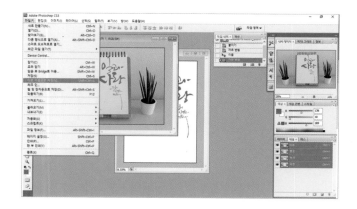

## 14

사진 위에 글씨를 올린 작업 완성

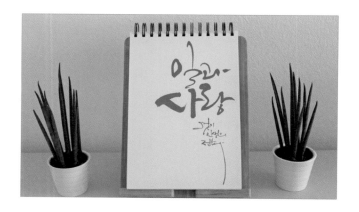

# 캘리그라피 전시회 작품과 행사

생각보다 많은 사람들이 SNS를 통해 자신의 작품을 보여주고 서로 소통하고 배우는 시간들을 갖고 있습니다. 무분별한 남발이 아니라 캘리그라피에 대한 올바른 기준을 가지고 서로 소통하고 정보를 공유하는 것이죠.

이런 소통과 공유 혹은 나눔은 전시회나 행사, 강의 등을 통해 여러 분야에서 활발히 이루어지고 있습니다.

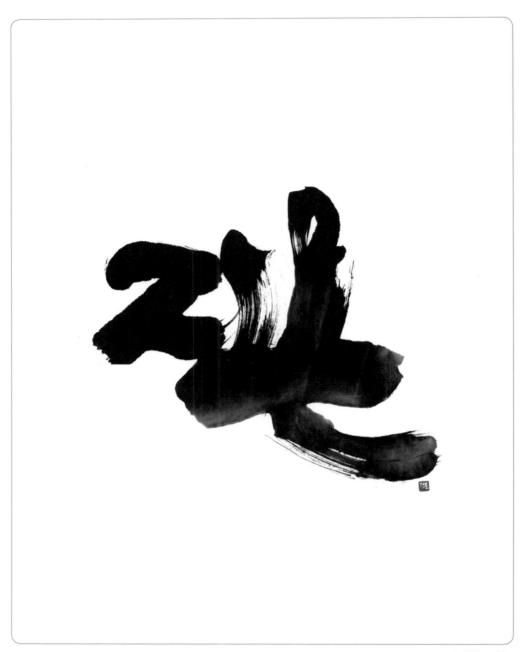

2018 축제展 - 지온

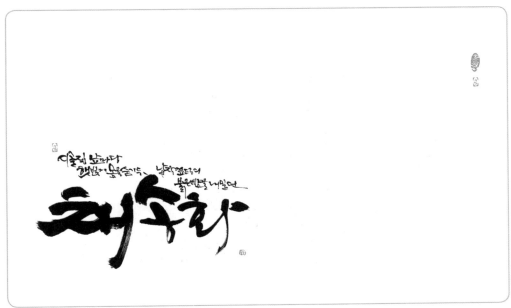

2016 추억展 - 채송화

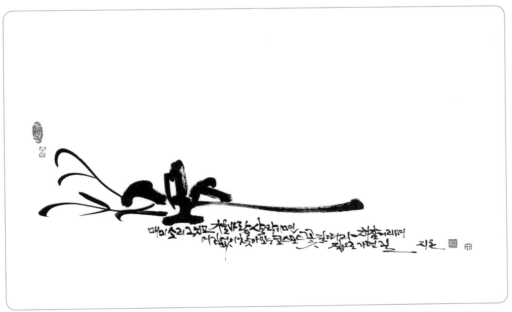

2016 추억展 - 코스모스

2018 축제展 - 청춘

2017 꽃처럼展 - 마음을 다담다

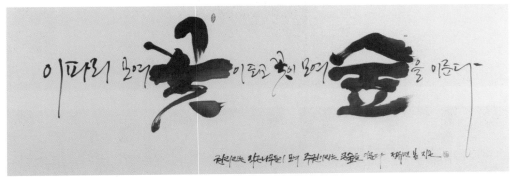

2017 꽃처럼展 - 숲을 이루다

2017 꽃처럼展 - 찔레꽃

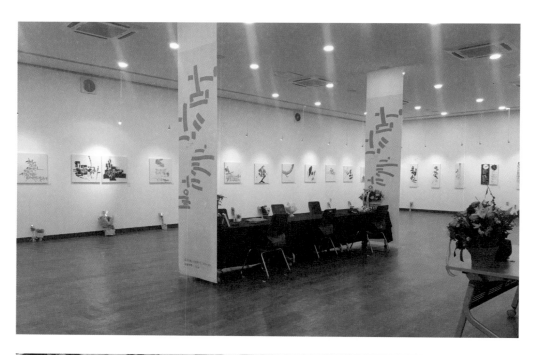

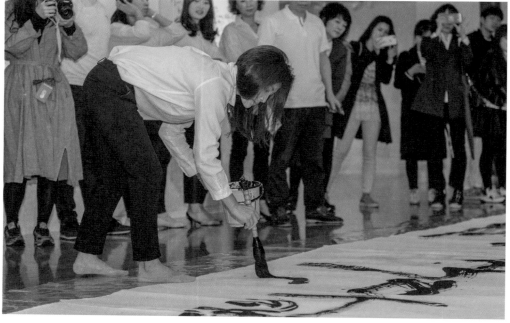

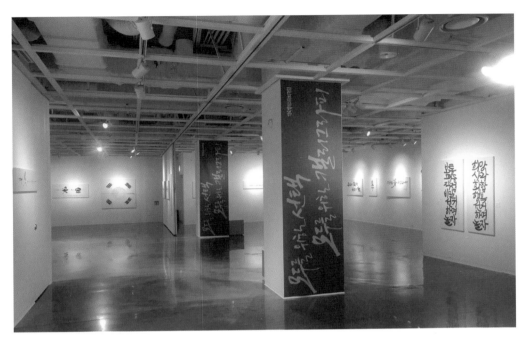

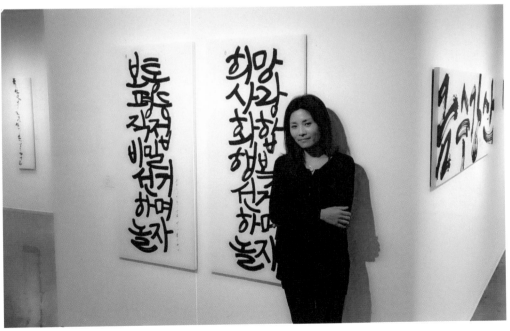

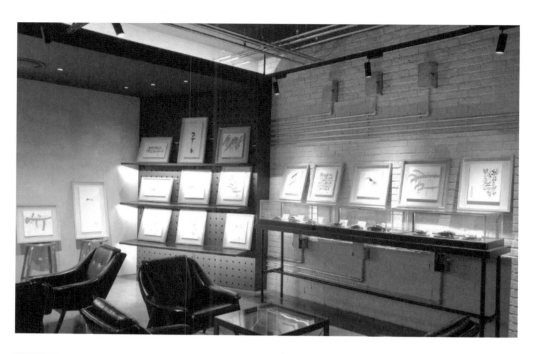

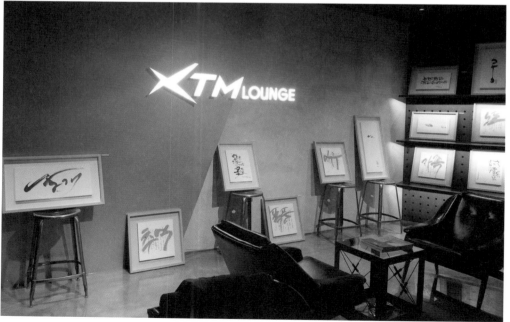

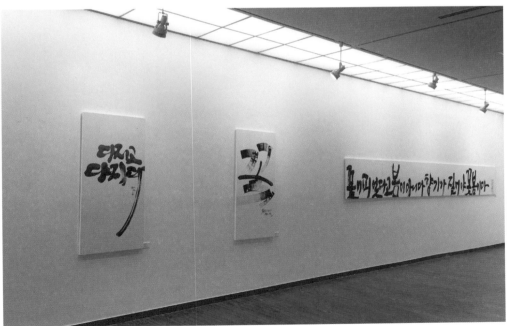

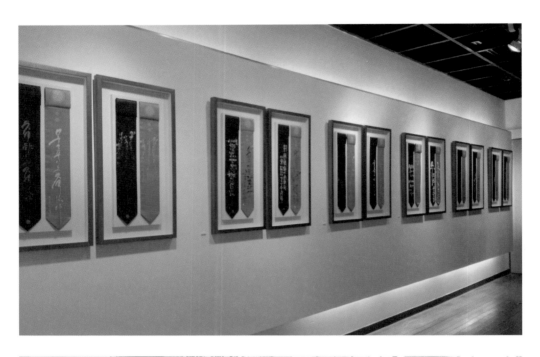

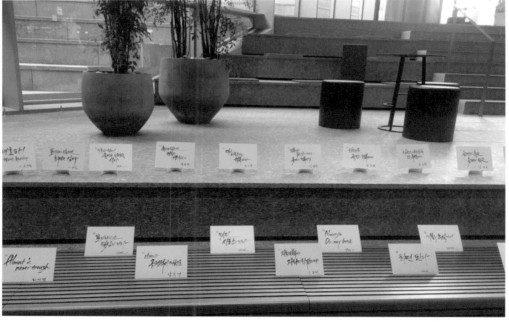

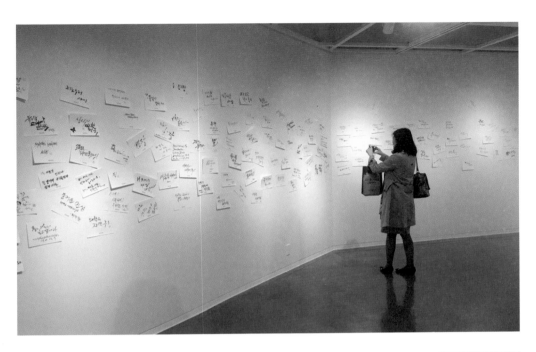

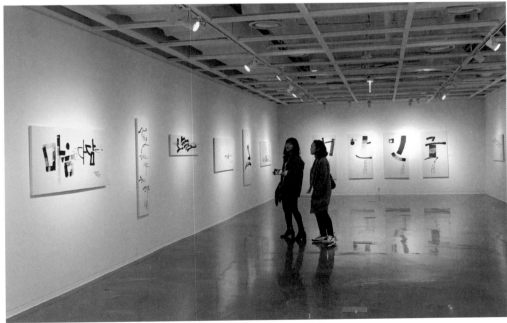

# 40일
# 캘리그라피 수업을 마치며

캘리그라피는 다양한 색을 가지고 있습니다.

그 다양함이란 여행에서 생각지도 못한 길을 만나는 것과 같습니다.

선택의 기로에서 고민하는 여행객처럼 글씨도 마찬가지죠.

각자는 작품을 통해 자신만의 언어를 만들어갑니다.

때로는 길을 잘못 선택해 되돌아가야 할 때도 있습니다.

그것도 사실 경험이라 치면 나름 괜찮습니다.

40일이라는 짧고도 긴 시간의 글씨 쓰기는 어려웠을 것입니다.

활자화된 수많은 한글과 매일 숨 쉬듯 손 꼭 잡고 살고 있으면서도

어떻게 써야 할지 난감하기만 했죠.

그러나 치열하고 꼼꼼하게 방향을 바로 잡고 가야만 합니다.

하나의 획을 시작으로 전체를 만들어가야 합니다.

지루하지만 긴 호흡으로 기본을 다져야 합니다.

여러분은 그것을 아주 잘 해냈습니다.

글씨란 기본적인 골격이 생기고 근육이 잘 붙으면 기술은 자연스럽게 터득됩니다.

표면적인 기술에만 치우치면 어느 한계 이상 나아갈 수가 없습니다.

잘 쓸 수 없다기보다 더 좋은 글씨의 전진이 안 됩니다.

투박한 글씨라도 기술이 서툰 글씨라도
기본을 단단히 하면
결국 좋은 아웃풋을 경험하게 되죠.

포기하지 마세요.
시간과만 싸우면 됩니다.
단단해진다는 것
아름다움
질서
그리고 맛이 있는
마음의 감동을 주는
그런 멋진 글씨를 쓰게 되길 바랍니다.

고맙습니다.

지은 최정문

기본기가 탄탄해지는
# 40일 완성 캘리그라피

**1판 1쇄 발행** 2019년 7월 10일
**지은이** 최정문

**편집** 김시경
**디자인** 홍민지
**마케팅** 정성훈

**펴낸곳** 아이콘북스
**펴낸이** 정유선
**주소** 서울시 강서구 마곡중앙로 161-8, A동 1003호 (마곡동, 두산더랜드파크)
**전화** 070-7582-3382
**팩스** 070-7966-3385
**이메일** info@iconbooks.co.kr
**홈페이지** www.iconbooks.co.kr
**페이스북** www.facebook.com/iconbooksclub

ⓒ 아이콘북스 2019
ISBN 978-89-97107-49-0 (13600)

• 잘못된 책은 바꿔 드립니다.
• 책값은 뒤표지에 있습니다.

아이콘북스는 독자 여러분의 다양한 아이디어와
원고 투고를 설레는 마음으로 기다리고 있습니다.
보내실 곳 : info@iconbooks.co.kr